THE ART OF
ZENTANGLE®

禪繞畫新手變達人的第一本書

蘿拉老師審定與推薦

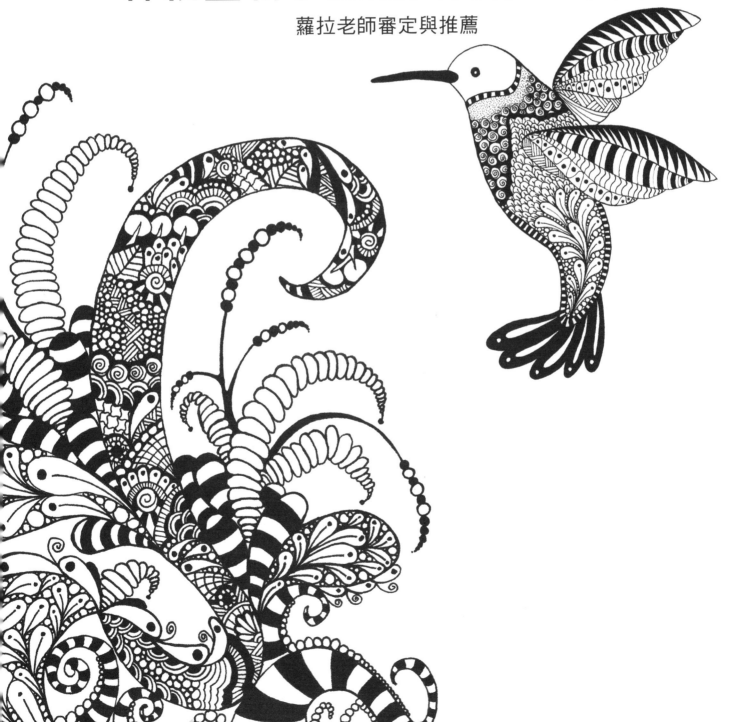

禪繞畫新手變達人的第一本書
155個禪繞圖樣與延伸應用，完全圖解

THE ART OF ZENTANGLE®
50 INSPIRING DRAWINGS, DESIGNS & IDEAS FOR THE MEDITATIVE ARTIST

作　　者　瑪格麗特‧布瑞納（MARGARET BREMNER）等
譯　　者　李斯毅
編　　輯　李佳霖
版面構成　賴姵伶
封面設計　賴姵伶
行銷企畫　劉妍玲

發 行 人　王榮文
出版發行　遠流出版事業股份有限公司
地　　址　104005臺北市中山區中山北路1段11號13樓
客服電話　02-2571-0297
郵　　撥　0189456-1
著作權顧問　蕭雄淋律師

2014年6月1日　初版一刷
2023年6月1日　二版一刷
定　　價　新台幣380元
（如有缺頁或破損，請寄回更換）
有著作權‧侵害必究
ISBN　　　　978-957-32-9998-1
遠流博識網　http://www.ylib.com
E-mail　　　ylib@ylib.com

FSC 混合產品
紙張｜支持
負責任的林業
FSC™ C016973

國家圖書館出版品預行編目 (CIP) 資料

禪繞畫新手變達人的第一本書：155 個禪繞
圖樣與延伸應用，完全圖解 / 瑪格麗特．布瑞
納 (Margaret Bremner) 等作；李斯毅譯. -- 二
版. -- 臺北市：遠流出版事業股份有限公司，
2023.06
　面；　公分
譯自：The art of Zentangle® : 50 inspiring
drawings, designs and ideas for the meditative
artist
ISBN 978-957-32-9998-1(平裝)

1.CST: 禪繞畫 2.CST: 繪畫技法 3.CST: 靈修

947.39　　112001193

THE ART OF
ZENTANGLE®

禪繞畫新手變達人的第一本書

155個禪繞圖樣與延伸應用
完全圖解

蘿拉老師審定與推薦

目　錄

前言：歡迎進入禪繞畫的世界.................................6

如何使用這本書.................................7

用具與材料.................................8

開始動手畫.................................10

強化圖樣.................................11

圖樣與邊界.................................12

天馬行空畫禪繞──禪繞認證教師 潘妮•芮爾.................................18

　小怪物.................................19

　流動.................................22

　立體公路.................................26

　羅西.................................30

　特別單元1：水族館.................................34

　特別單元2：奇幻花園.................................40

　特別單元3：禪繞蕈菇.................................46

　禪繞主題圖案.................................48

　邁向畢卡索之路.................................49

　特別單元4：剪影禪繞畫.................................50

禪繞延伸藝術─禪繞認證教師
諾瑪•布內爾.................................56

　尋找靈感.................................57

　嫩葉.................................58

　龍氣.................................62

鏈葉 .. 66

特別單元5：蜂鳥 70

特別單元6：精靈 78

以禪繞延伸創作來畫精靈 86

圓形禪繞畫——禪繞認證教師

瑪格麗特 • 布瑞納 90

找到中心點 ... 91

春天 .. 92

韻律 .. 96

屋頂板 .. 100

特別單元7：圓形禪繞畫 104

特別單元8：圓形禪繞畫型版 114

畫出框架之外——禪繞認證教師

萊拉 • 威廉斯 120

畫出暗線 ... 121

跳點 .. 122

拉鍊！ .. 126

閃亮 .. 130

特別單元9：發亮禪繞畫 134

特別單元10：禪繞相框 140

關於本書藝術家 144

歡迎進入
禪繞畫的世界

禪繞畫是一種美麗又有趣的藝術，創作者藉由畫出具有結構性且充滿協調感的圖形，不僅能感受樂趣，也更易於進入靜心的境界，並且放鬆情緒。禪繞畫的創始人是芮克·羅伯茲（Rick Roberts）與瑪莉亞·湯瑪斯（Maria Thomas），他們認為：「禪繞畫是生活中藝術的優雅表徵。」禪繞畫重視創作的「過程」，而非最後的成果，因此創作禪繞畫時不必擔心、也無庸在意作品完成後會是什麼樣子，只需謹慎專注地畫出每一筆。禪繞畫最美妙的地方，就是沒有所謂對錯，只要能拿筆在紙上隨意塗畫，你就會畫禪繞畫，就算你從來沒有使用過畫筆，還是可以輕鬆入門。如果你已經是藝術家或進階者，禪繞畫也能為你帶來新的啟發與樂趣。倘若你想進一步了解禪繞畫是什麼，或有意成為一名禪繞認證教師（CZT），請上禪繞官方網站：www.zentangle.com。

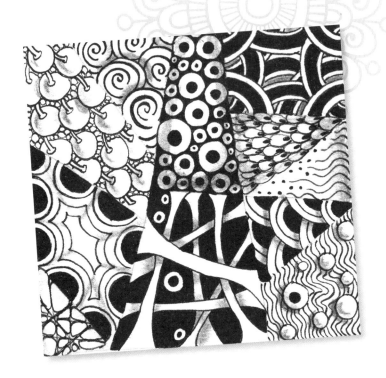

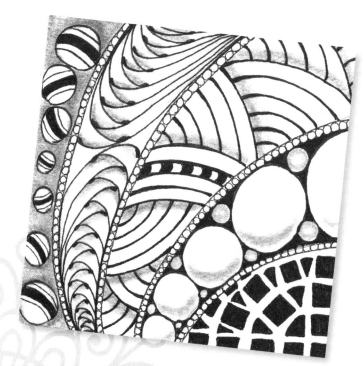

如何使用這本書

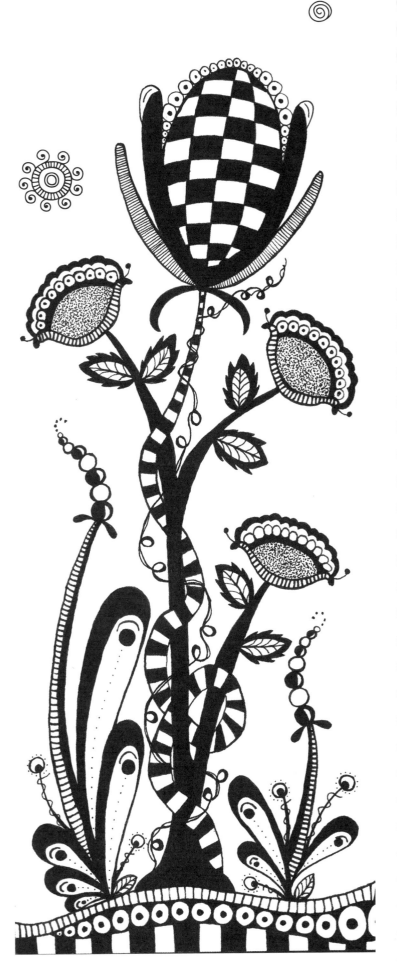

歡迎來到禪繞畫的藝術殿堂！不論你是禪繞畫的老朋友，或者是第一次接觸禪繞畫，這本書都將為你帶來許多樂趣。本書內容充滿創新性與啟發性，除了能讓你學到基本的禪繞畫法與獨特的禪繞圖樣之外，還能幫助你從禪繞的角度來觀看這個世界。我非常感謝四位才華洋溢的禪繞認證教師一同參與本書的製作。

本書先介紹幾種基本的用具與材料，接著會提供各種充滿啟發與引導創意的單元與練習，帶領你進一步探索獨特而有趣的禪繞世界。跟著本書簡單的分解步驟圖來學習禪繞畫，你很快就會發現，不論是去市場，還是去公園，每個地方都可以「看到」禪繞畫的線條與圖樣。在本書裡，你還會學到「禪繞延伸創作」（ZIA）、圓形禪繞畫，以及奇特有趣的畫法，讓你的想像力盡情展現。本書還另外提供了「小祕訣」與練習頁面，相信你馬上就會被這種好玩又有趣且充滿成就感的藝術深深吸引。現在就請翻至下一頁，準備開始大展伸手吧！

祝你畫得愉快！

用具與材料

你只需要一張紙、一枝筆和一枝鉛筆，就可以開始畫了。另外還有一些其他的用具，在你展開禪繞畫的學習旅程之前，先備妥也不錯。

素描本與畫紙
素描本有各種尺寸，相當適合隨身帶著畫。畫紙則有各種不同品質，你不妨親自到美術用品店逛逛，看看你比較喜歡哪一種紙。

光滑書面紙和上等書面紙
書面紙很適合用來創作禪繞延伸作品。這兩種書面紙你都可以試用看看，再決定哪種你比較喜歡。

無紋路水彩紙
這種紙表面沒有紋理，適合用來畫插畫或是細部表現。

鉛筆
在禪繞畫中，鉛筆通常是用來畫暗線和邊界，或是畫陰影。鉛筆是依據筆芯的軟硬度分類，H筆芯比較硬，適合用來畫較輕的線條；B筆芯比較軟，適合用來畫較深的線條。鉛筆的筆芯從最軟的9B一直到最硬的9H都有，一般人最常使用的是2號筆芯和4號筆芯。

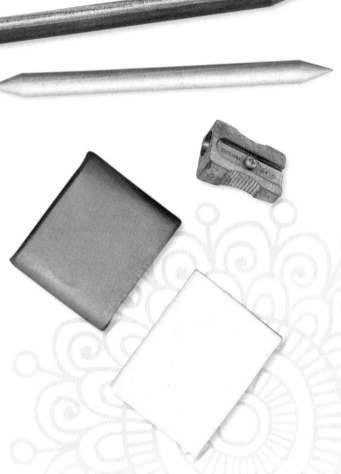

紙筆
紙筆可以讓禪繞畫的線條與圖樣更柔和。

削鉛筆器
鉛筆筆尖的尖銳度會影響畫起來的效果。一般我們都會盡量讓筆尖保持尖銳。

橡皮擦
在禪繞畫的世界裡，最重要的原則就是沒有所謂的對錯，因此橡皮擦是派不上用場的。儘管如此，在創作禪繞延伸作品時，你還是會想把草稿的線條擦掉，以便讓最後的作品看起來完整而清晰。軟橡皮擦可以任意捏成不同形狀，因此可以捏得尖尖的，也可以用整塊來擦。軟橡皮擦不會產生橡皮擦屑，適合用來突顯重點部位。塑膠橡皮擦適合擦炭筆畫的圖，擦的時候不會傷及紙張。

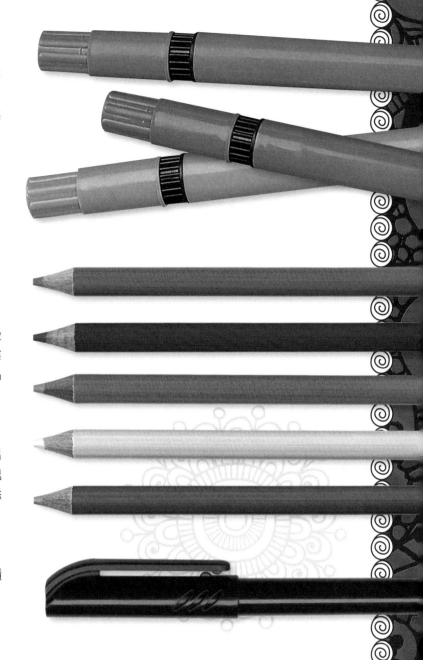

代針筆

畫禪繞的人多半使用代針筆來完成作品，因此如果能準備一套筆尖粗細不同的代針筆，畫起來就更得心應手。開始使用代針筆之前，請先花一點時間來熟悉一下畫起來的感覺。代針筆的編號如下：

005號筆：筆尖為0.20公厘
01號筆：筆尖為0.25公厘
02號筆：筆尖為0.30公厘
03號筆：筆尖為0.35公厘
05號筆：筆尖為0.45公厘
08號筆：筆尖為0.50公厘

色鉛筆

使用色鉛筆來為禪繞畫上顏色，既方便又簡單。專業級的色鉛筆筆芯含蠟，因此筆觸柔軟，非常適合用來畫陰影或是畫出色彩的漸層感。另外，在創造禪繞延伸作品時，水彩色鉛筆也是很棒的選擇。

中性筆

中性筆的顏料藏在水性的凝膠筆頭中，這種筆可以畫出不透明的粗線條，並且能在深色底圖或是已上色的區塊使用。中性筆非常適合用來強化作品的細節，或是增添細部區塊的線條與特色。

美術麥克筆

專業用的麥克筆可畫出強烈鮮豔的色彩，適合在大面積區塊均勻著色，也適合用來畫陰影。

使用燈箱

燈箱一如其名，就是一個結實的箱子，內含燈管，箱子上方是透明的。箱子裡的燈管可以照亮放在燈箱上的畫作，讓深色的線條變得更明顯，以利描畫。只要把畫作貼在燈箱上，再把一張乾淨的白紙放在畫作上方，打開燈箱的電源，燈光就會照亮下面的畫作，方便你在上方的白紙正確勾勒出線條。在創作禪繞延伸作品時，燈箱是非常好用的工具。

開始動手畫

抱著好玩的心情，先來練習畫一些線條和曲線，不需畫得工整。

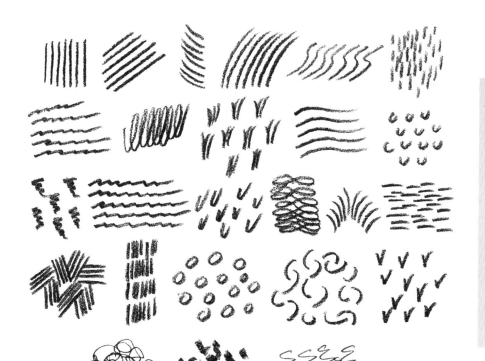

這種圖案被稱為「點畫」，也就是畫一些密集的小點點，通常被用來裝飾禪繞圖樣。如果把點點畫成不一樣的大小，可營造出不同的視覺效果。

禪繞畫的專有名詞

邊界：沿紙磚外圍所畫的邊緣線，而圖樣就畫在邊界圍成的空間裡。

禪繞認證教師：在禪繞創辦人芮克‧羅伯茲和瑪莉亞‧湯瑪斯舉辦的禪繞研討會中，修習完所有認證課程，獲得專業認證資格且可教授禪繞畫技法的人。

禪繞組圖：將兩張以上的禪繞畫紙磚相接，組成一個較大型的禪繞畫作品。

暗線：隨機畫出的鉛筆線條，做為禪繞圖樣發展的基礎。

禪繞圖樣：指的是依照禪繞畫法創作出的圖形。

紙磚：每邊長約8.9公分的正方形紙張。紙磚可以拼接起來，組成面積較大的禪繞組圖。

強化圖樣

強化圖樣是一種裝飾性圖形，畫在禪繞作品中可讓禪繞畫更有特色。強化圖樣可以單獨使用，也可與其他圖樣搭配，營造出吸睛的效果。最常見的強化圖樣包括：光環、圓孔、露珠、陰影、圓化與閃爍。利用下面的空白處練習，或是依隨你的靈感自由發揮。

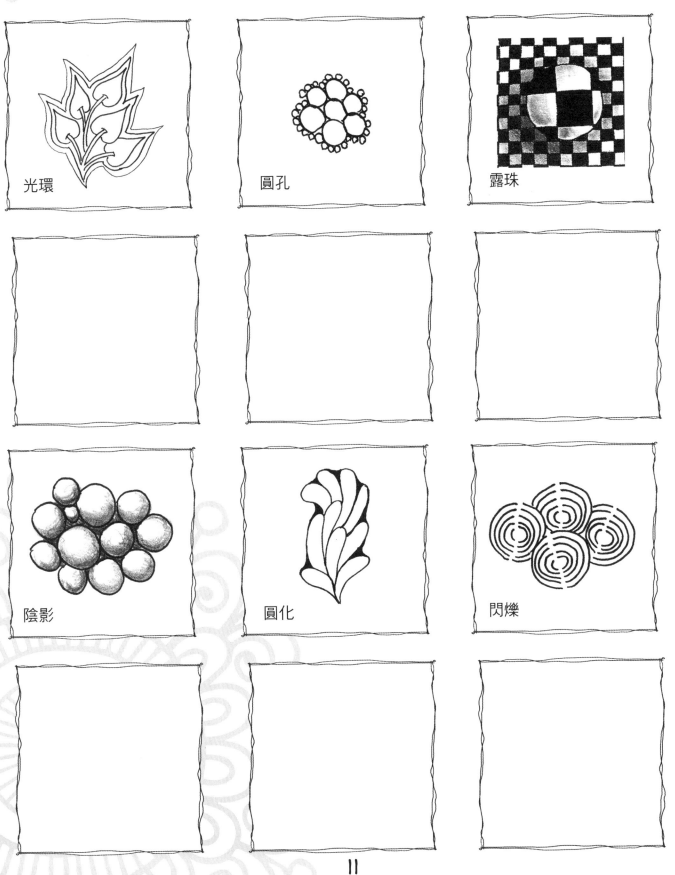

光環

圓孔

露珠

陰影

圓化

閃爍

圖樣與邊界

你可以跟著本書的步驟圖來練習並設計禪繞圖樣。這些圖樣也可以互相拼接，組成邊界。接下來幾頁
有一些圖樣與邊界的示範圖，跟著示範圖來練習，若有新的靈感，就畫在空白處。

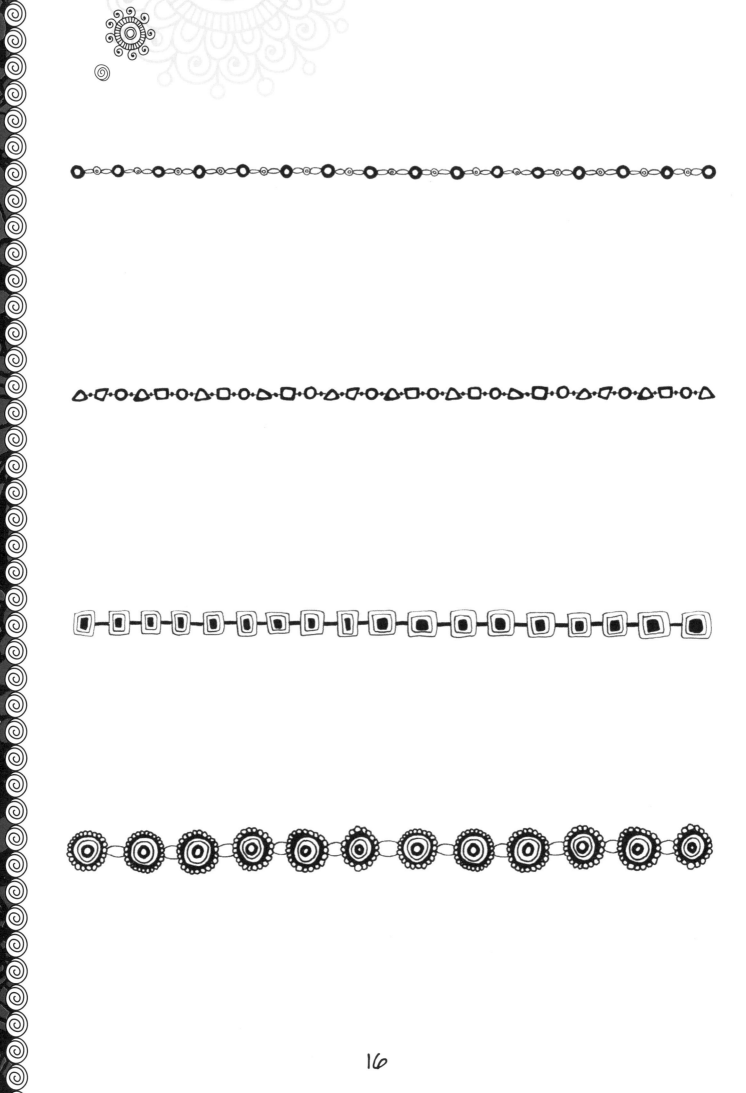

天馬行空畫禪繞
禪繞認證教師 潘妮‧芮爾

禪繞畫超越其他藝術創作之處，在於能讓我的心靈感到平靜，並且集中心神在某一個定點上。在這種安靜的狀態中，我心裡的內在小孩，就能跳出來毫無畏懼地大膽玩耍，這時，我絕對不許自己的外在大人來打擾。只要我手中有代針筆或鉛筆在紙上自由揮灑，腦中的靈感便不斷湧現，進入一個充滿各種幻想的奇異世界。不論我在這個世界裡看見了什麼，我都能自由探索、盡情創作。

靈感俯拾皆是：人行道上一團皺巴巴的錫箔紙，可以讓人聯想到馬戲團的大象；咖啡店裡牆壁上的圖案，正好可以當成禪繞畫的絕佳背景圖；至於飛機上我身旁那位打著噴嚏的女士，也可以畫成像漫畫一般有趣的人物。我的眼睛不斷四處觀察，思緒也跟著胡亂想像，例如：「那個被丟棄的盒子，裡面會不會住著聖獸？」「如果停車計時器會說話，而且口音是英國腔，那會有多酷啊？」「六隻腳的羊駝是長什麼樣子？」唯一令我無法想像的，就是倘若少了藝術創作的樂趣，人生還有什麼意思？

創作秘訣分享

隨身攜帶素描本
只要一看見吸引你的圖案，馬上畫下來。我稱呼我的素描本為「靈感捕手」，裡面都是我看到之後立刻畫下的圖案，創作地點包括公共廁所和紅綠燈前（當然是在紅燈的時候。）

找時間練習禪繞畫
你是不是覺得自己沒有時間練習畫禪繞畫？那你就錯了！每週二早上我都得在公司參加一個長達兩小時的會議，每次開完會之後，我的會議資料上一定畫滿了禪繞圖樣與邊界。如果有人認為這是開會不專心，那你可以提醒對方：這些看似隨意的禪繞畫，其實有助精神的集中，而且是經過科學證明的！

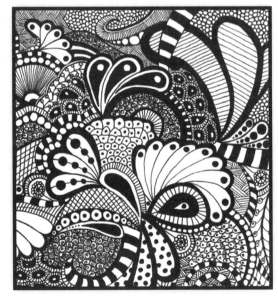

加上簽名和完成日期
除了簽名和標示日期，別忘了註明是在何處完成。每次我畫完一幅禪繞畫，必定會在紙磚或畫紙背面記下創作地點。例如：XX航空407號班機的4A座位，或者是教堂的後排座位。（記住：禪繞畫可幫助你更專注聆聽。）

發掘你的小天堂
下雨的時候，如果我可以窩在家裡的沙發上，一面畫禪繞圖樣一面喝咖啡，而我心愛的貓咪也乖乖在我身旁呼呼大睡，對我來說就如同天堂。你呢？你心目中的天堂是什麼樣子？

小怪物

我們身旁隨處都有各種生物！下次你出去散步時，可以把人行道上看起來有趣的裂痕拍下來，回家之後把圖列印出來，隨意上下翻轉，直到你從中看出一些輪廓。也許是一隻鳥，也許是一頭野獸。畫出牠的輪廓，然後用禪繞圖樣填滿，並且以你喜歡的方式加上裝飾，增添特色。

先拍一張照片。你看見了什麼？

發揮一點想像力。

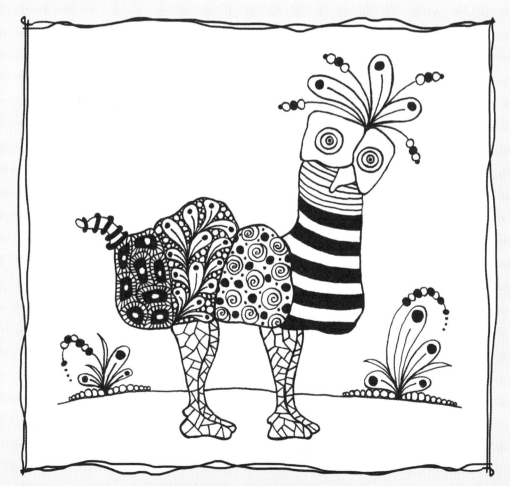

準備好大展身手了嗎？請翻至第20頁，開始吧！

拍完之後，選一張你最喜歡的照片貼在下面的方框裡，然後在下面的空白處畫成禪繞畫。

將照片黏貼於此。

你是不是還需要一點助力來幫你發揮想像力？請從下面三隻怪物中選擇一個或幾個禪繞圖樣，在左下方的空白處組合成為第四隻怪物。或者，你也可以利用這幾隻怪物來激發創意，自己創作出一隻奇異的生物！

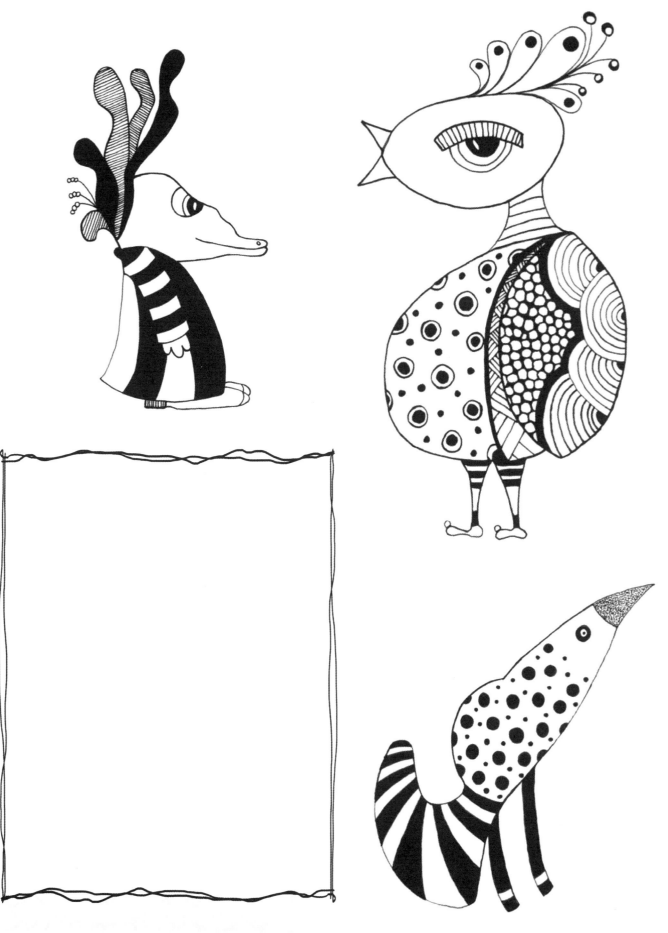

流動

我參加第二期禪繞認證教師研習課程時,創辦人芮克•羅伯茲示範了「流動」這個圖樣,我立刻就愛上它了。「流動」有很多種運用方式,有時我會把它當成主視覺,有時則偷偷畫在任何我想填滿空間的地方。請利用下一頁來練習畫「流動」。

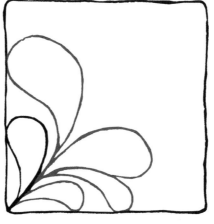

步驟一
請先在紙磚或畫紙的左下方畫一片花瓣。

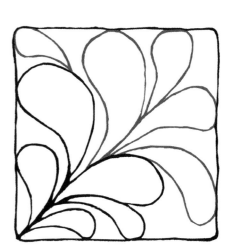

步驟二
再多畫幾片大小不同的花瓣,讓花瓣朝向不同的方位,並往紙磚右上方畫。

步驟三
重複步驟一與步驟二,直到填滿整張紙。

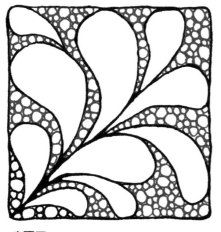

步驟四
以大小不同的圓圈,填滿花瓣周圍的空白處。

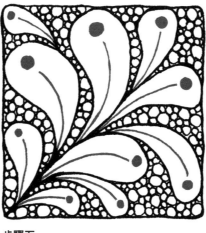

步驟五
在每一片花瓣中央加上一條弧線,頂端畫一個大大的點。

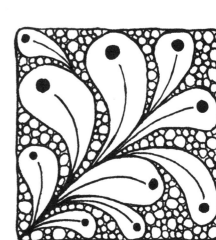

步驟六
如果有需要,就再加強一下。

在這一頁
練習

流動的變化畫法

在下一頁畫出下列這些「流動」的變化圖樣，或是自行設計新的「流動」變化圖樣。

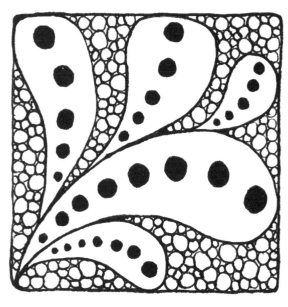

這個簡單的變化圖樣，其實就只是把花瓣中間的弧線改為大大小小的點。

小秘訣

如果畫著畫著遇到瓶頸，我就故意畫錯。我會畫一個大大的迴圈或是一個圓圈，或者隨便畫幾條線。重點是：繼續畫，隨便畫什麼都可以，然後再融入你原來畫的禪繞畫中。

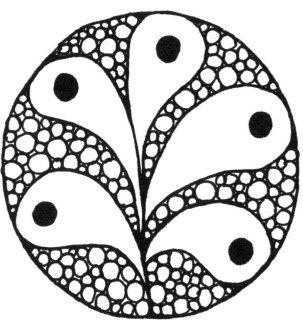

這個變化圖樣不是畫在正方形裡，而是畫在圓形中，然後就還是依照相同的步驟完成。

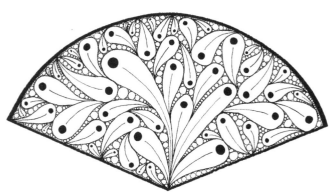

這個圖形是不是很有創意？先畫一個奇特的邊界，例如像這個扇形，然後在裡面畫出大小不同、方向各異的花瓣。

24

在這一頁
練習

立體公路

發明這個圖樣的莫莉 • 哈里堡，是瑪莉亞 • 湯瑪斯的女兒。這種圖樣非常適合用來填滿畫面，而且如果畫得小小的，看起來會更迷人。請利用下一頁練習。

步驟1
先在紙磚的左下角畫出兩條平行線，然後再朝著不同方向畫出另外兩條平行線，交疊於前兩條平行線「下方」。

步驟2
朝不同的方向，再畫出兩條平行線，並且交疊於前兩組平行線的「下方」。

步驟3
繼續朝不同方向畫出平行線，直到畫滿。

步驟4
往後靠，好好欣賞一下自己的作品。

在這一頁
練習

立體公路的變化畫法

由於「立體公路」的線條簡單，因此要做變化輕而易舉。在下一頁練習畫以下圖形，或是創作出新的「立體公路」變化圖樣。

將平行線以外的空白處全部塗黑，可以營造出一種戲劇化的效果。

另一種做法，是把平行線塗黑。

以「點畫」的方式填滿平行線以外的空白處，可以營造出質地的效果。

把平行直線改為平行弧線，可以呈現柔和的效果。

28

在這一頁
練習

羅西（ROXI）

我是在畫邊界時，想出了「羅西」這個圖樣。「羅西」的畫法既簡單又快速，有時開會的時候，我就在筆記本上畫滿「羅西」。請在下一頁練習畫這個圖樣。

步驟1
在紙磚左下角畫一小段弧線，然後在弧線上方畫一個杏仁形狀。

步驟2
重複步驟一，繼續畫弧線與杏仁形。

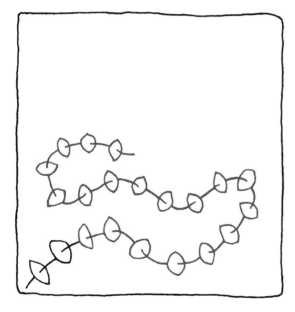

步驟3
繼續步驟一與步驟二，並且將圖形串成的線條彎曲成蛇狀，延伸至紙磚中央。

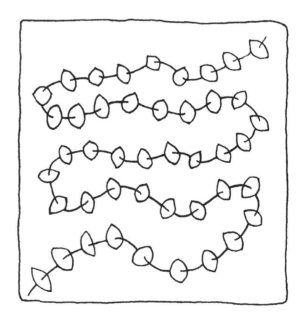

步驟4
填滿整張紙磚。然後往後靠，欣賞一下自己美麗的作品。

在這一頁
練習

羅西的變化畫法

「羅西」是非常有趣的禪繞圖樣，因為它可以創造出無限多種變化。請在下一頁練習畫下列圖樣，或是自己設計新的變化圖樣。

環狀的「羅西」圖樣非常適合用來畫大面積的空間，或是填滿畫作中的留白處。

將原本串連杏仁形狀的線條改為雙線條，就可以變成「莖狀」，營造出3D立體效果。還可以在「莖」上與杏仁狀「花瓣」相接處加一點陰影，構成視覺上的立體感。

「羅西」是一種變化很多的圖樣，可以創造出許多不同的設計感。在這個示範圖中，我加了一點小裝飾，營造「珠串」的效果。

在這一頁
練習

水族館

禪繞畫最棒的優點之一，就是能讓你的想像力自由發揮。不論你想要用禪繞來畫外星人或海洋生物，全都沒有限制。在這個特別規劃的單元中，我們會用各種禪繞圖樣、強化圖樣、迴圈、線條、邊界等，教你創作出奇妙的海洋魚種及海底生物，營造異國情調的水族館，並提升你的禪繞畫技巧至全新的境界。

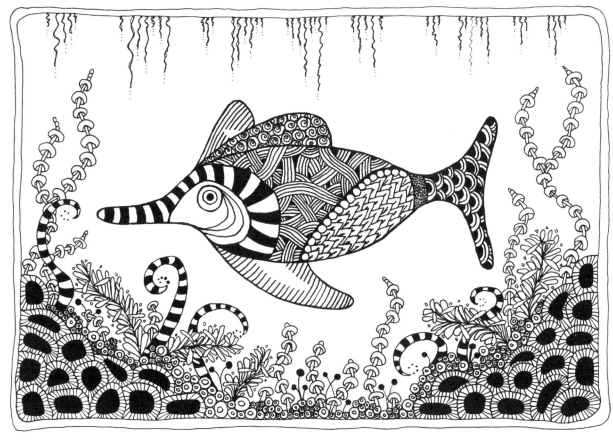

這些都是你可以用來畫水族館的有趣圖形。請在下一頁練習畫這些圖樣。當然，你也可以畫你自己設計的圖形。

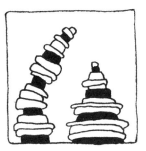

在這幾條大魚身上畫出禪繞圖樣，試著用各種不同粗細的線條與圖案來嘗試看看，不要讓創意受到任何限制，盡情發揮想像力！

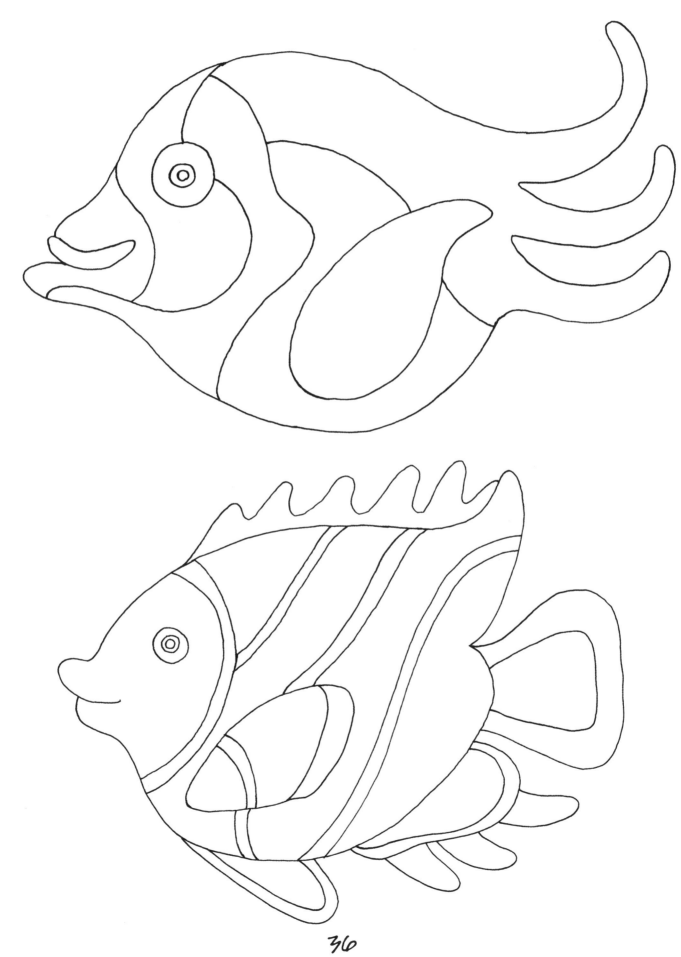

36

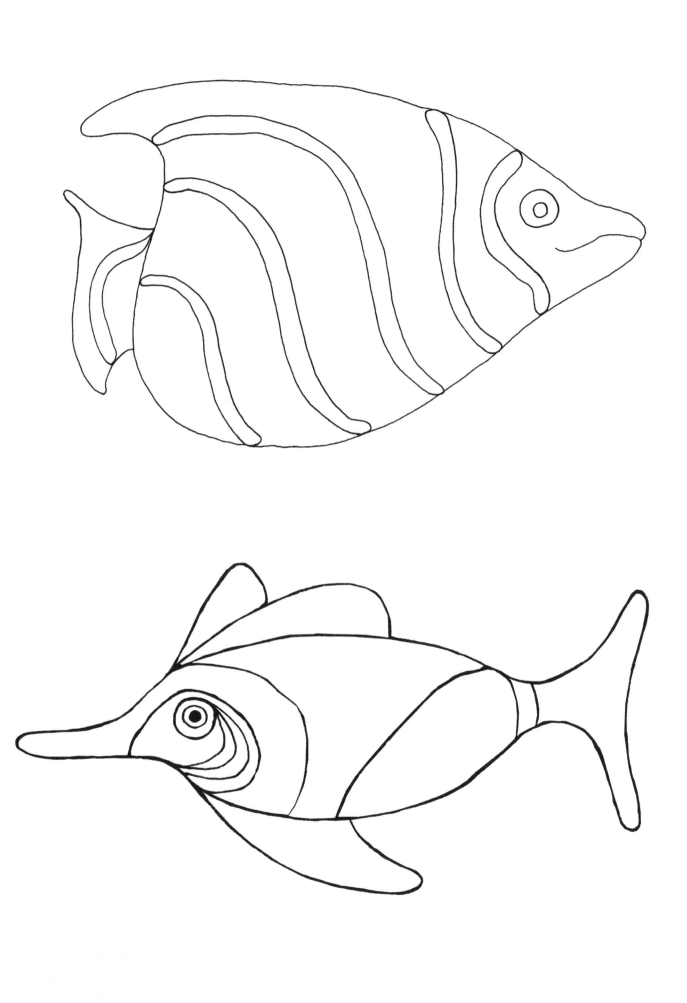

現在，請畫上所有的禪繞圖樣，創造出充滿異國風情的禪繞海底世界！

奇幻花園

禪繞藝術非常適合用來創作充滿奇幻氛圍的花園。不論漩渦、圓圈、曲線或迴圈，都能讓植物或動物變得更有趣。奇幻花園裡的植物不一定只能朝著同一個方向生長，也可以都長得不一樣，而且你可以用各種禪繞圖樣來畫！

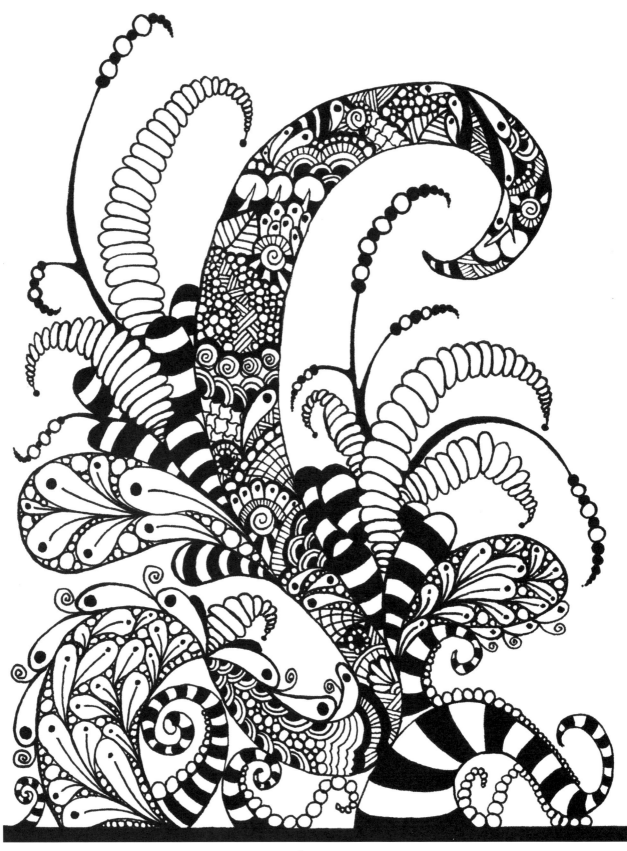

利用空白處來練習畫這些花園裡的有趣圖樣。

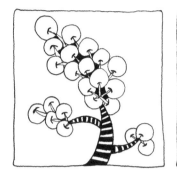

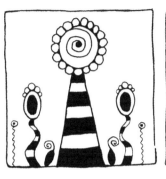

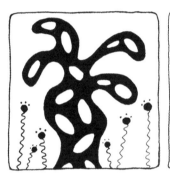

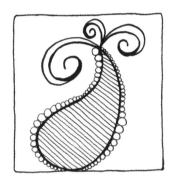

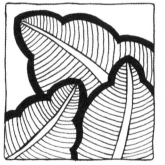

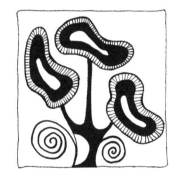

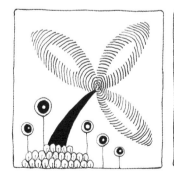

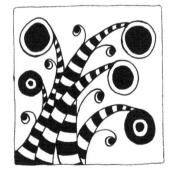

在禪繞奇幻花園中，花朵是最基本的要素。先在下面的空白處練習畫左邊示範的
花朵，然後再設計新的花朵圖樣。

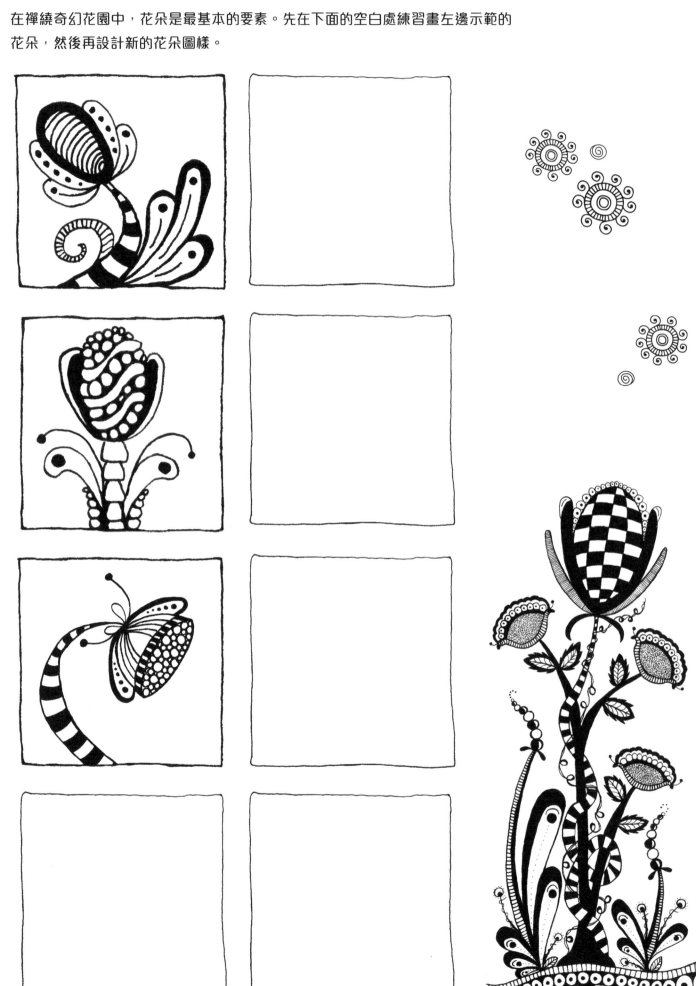

別忘了在你的奇幻花園裡加上一些小鳥、蜜蜂和蝴蝶。利用下面的蜂鳥示範圖來練習禪繞畫法。

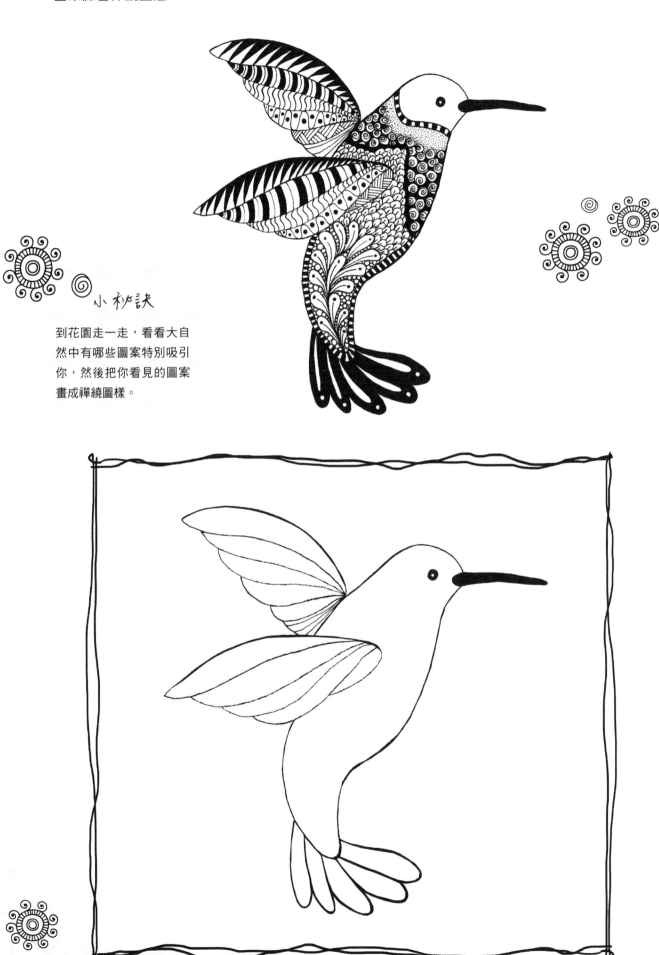

小秘訣

到花園走一走，看看大自然中有哪些圖案特別吸引你，然後把你看見的圖案畫成禪繞圖樣。

現在你可以自己創作一座奇幻花園了！利用下方這個小示範圖來激發
靈感，開始動手畫禪繞吧！

禪繞蕈菇

如果要說什麼東西比禪繞奇幻花園更有趣，那麼當然就是禪繞蕈菇囉！禪繞畫本身就很適合這類圖形的奇異特質。請利用下面的蕈菇示範圖來激發創作靈感，然後用你喜愛的禪繞圖樣，把下一頁的蕈菇全部填滿。

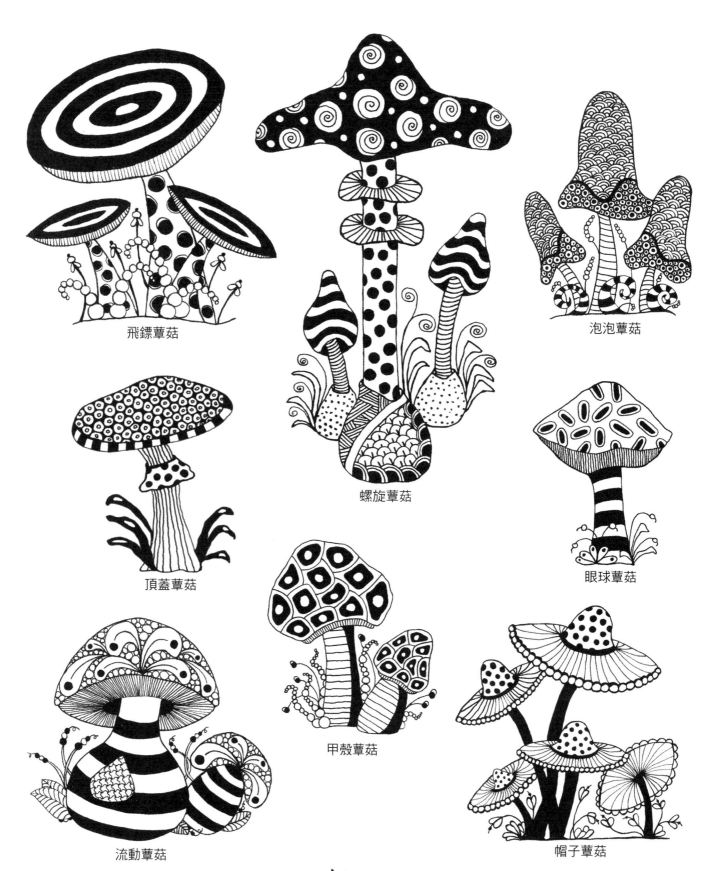

飛鏢蕈菇

泡泡蕈菇

螺旋蕈菇

頂蓋蕈菇

眼球蕈菇

甲殼蕈菇

流動蕈菇

帽子蕈菇

禪繞主題圖案

你可以從自己喜愛的題材中尋找創作的靈感，例如日式盆栽。請用自己喜歡的圖樣填滿下面這株日式盆栽中的枝葉，然後再去看看大自然，或者參考各式書籍，創作出你自己的禪繞主題圖案。

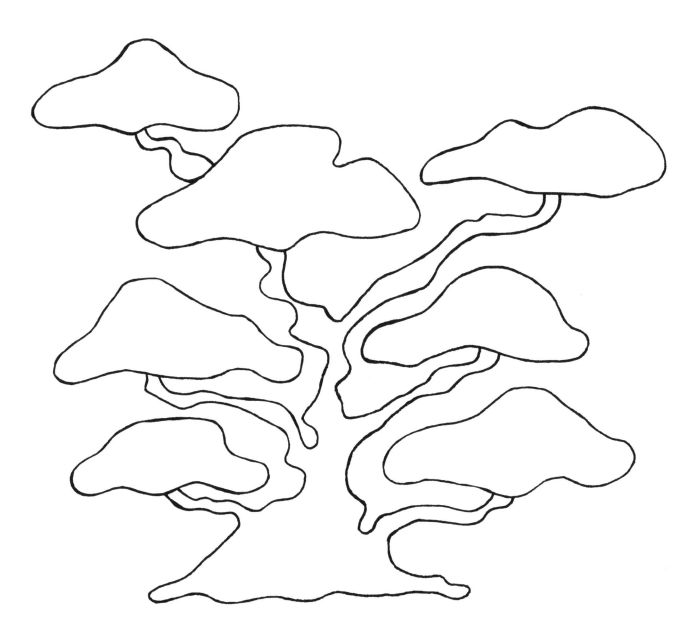

禪繞主題圖案

邁向畢卡索之路

在紙上隨意畫出不規則的形狀,然後在每個區塊中畫出幾何圖形及畢卡索風格的造型圖案。最後,請在這幅禪繞抽象畫作品中畫上一張臉。

小秘訣

為這幅抽象畫加上五官時,可以盡量發揮創意。你可以把嘴巴畫在眼睛的上面,把鼻子畫在下巴的下方。

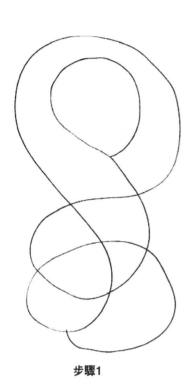

步驟1

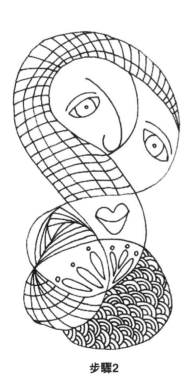

步驟2

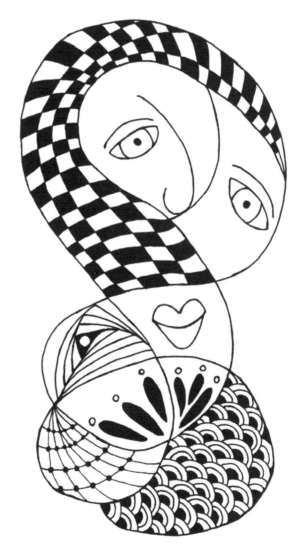

步驟3

剪影禪繞畫

禪繞是一種藝術創作的形式，可以畫得很簡單，也可以畫得很複雜。我個人喜歡創作「極限」禪繞，例如下面這幅密密麻麻的禪繞作品。這種極限禪繞的畫法也很適合用來表現剪影畫，例如下一頁的兔子、公雞、貓咪，在極限禪繞圖樣的襯托下，是不是顯得很立體？

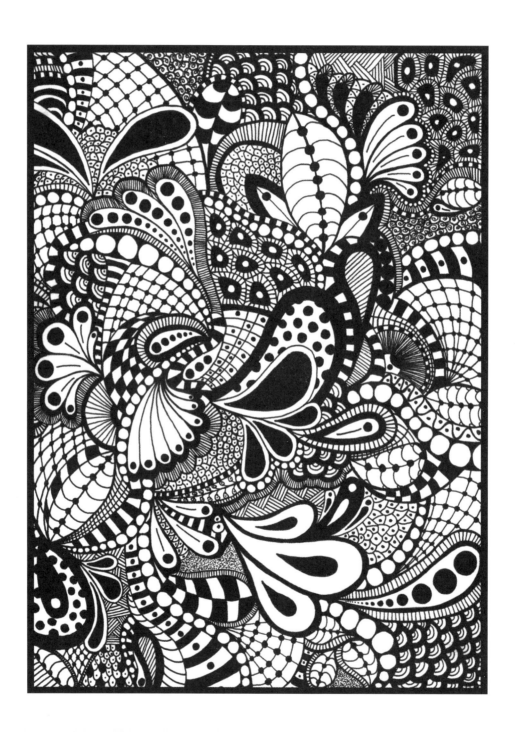

小秘訣

極限禪繞很適合用來嘗試畫各種形狀及粗細的線條。這類禪繞圖樣的主要特色為很粗的線條與深色陰影。

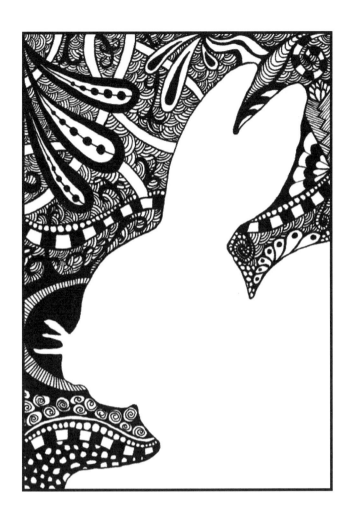

想畫出一幅極限禪繞的剪影圖，只要先在紙磚或畫紙上勾勒出動物或物體的輪廓，然後再以對比強烈的深色禪繞圖樣填滿周圍的空白即可。

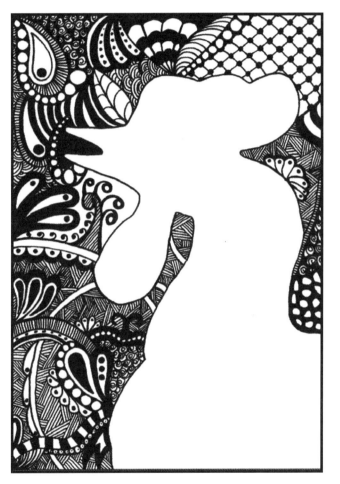

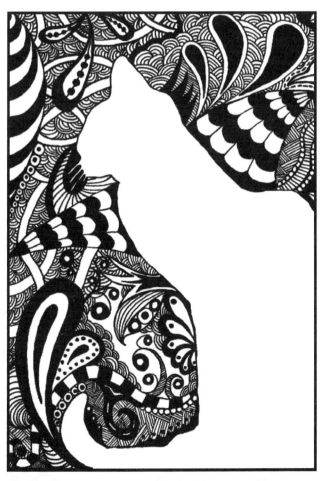

準備開始練習畫極限禪繞的輪廓圖了嗎？請翻至第52頁和第53頁。

敬請利用下圖來練習畫極限禪繞剪影畫。完成之後，請再翻至第
54頁和第55頁，創作專屬你的禪繞剪影圖！

在這一頁
練習

在這一頁
練習

禪繞延伸創作
禪繞認證教師 諾瑪·布內爾

從我接觸禪繞畫的那一刻開始，我就被深深吸引住了。禪繞畫為我的藝術創作開啟了無限的創意可能性。所謂的「禪繞延伸創作」（ZIA），就是將禪繞畫和其他藝術形式結合。我經常在畫幻想畫作時加入禪繞畫的圖樣，並且稱這類作品為「幻繞畫」（Fairy-Tangles）。我也喜歡把在大自然看見的各種圖樣融入我的禪繞畫作及禪繞延伸作品中。大自然充滿了魔力，總是啟發我的靈感，不論是夏天花園裡的小蜂鳥，或是在冬夜裡叫個不停的貓頭鷹。自然界到處都有寶藏，例如種子、花草、樹葉，甚至海邊的小石頭，都可以做為創作圖樣的靈感來源。下次你到外面走走時，不妨好好觀察一番，看看哪些東西最能激發你的靈感。不論是什麼，我相信都可以畫成很棒的圖樣。畫禪繞是一種過程，沒有對或錯，不過就是拿起筆，在紙上一筆一筆畫。因此，放輕鬆，深呼吸，好好享受畫畫的樂趣！

創作秘訣分享

翻轉畫紙
如果覺得畫起來不夠順暢，可以轉動一下畫紙，這樣線條畫起來就不會卡卡的。

畫到線外
不要害怕，大膽畫就對了。暗線只是提供參考，所以就算畫到線外也沒有關係。

畫出最好的陰影效果
請用3B、4B、5B筆芯較軟的鉛筆，來營造出豐富的陰影色調。

開始畫吧！
記住，什麼東西都可以拿來畫禪繞。我有一雙白色的鞋，現在已經被我畫上禪繞圖樣了！

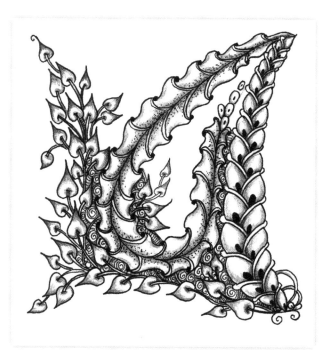

尋找靈感

在廚房找靈感

到廚房去晃一晃，看看有什麼東西可以拿來練習畫禪繞畫。什麼東西都可以，可以是茶壺，也可以是馬克杯，或者是水果籃。參考下面的示範圖，先畫出物品的輪廓，然後加上暗線，最後再畫滿禪繞圖樣。

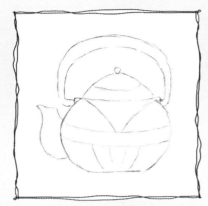

先畫出簡單的草圖。

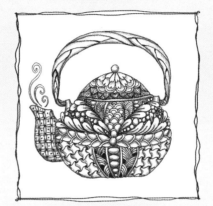

然後盡情發揮你的創意。

在大自然找靈感

在你家的院子、花園或是附近的公園隨意走走，觀察樹葉、松果和花朵上面是否有些重複性的圖樣，算一算你能辨識出有幾種不同的圖樣？參考下面的示範圖，試著設計出你自己的大自然圖樣。

靈感來自蝴蝶草掉落的種子。

靈感來自胡蘿蔔的頭。

靈感來自樹葉與藤蔓。

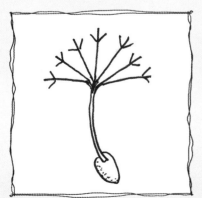

靈感來自蒲公英。

靈感來自貓柳。

將各種從大自然得來靈感的圖樣結合起來，畫一幅禪繞作品。

嫩葉

「嫩葉」是「商陸根」的變體,這兩種都是禪繞官方的圖樣,由瑪莉亞·湯瑪斯(禪繞畫的創辦人之一)所設計。「嫩葉」這個圖樣很適合用來為作品加添植物的造型,也可以用來填補畫面的空白,或襯托其他的圖樣。等你把這個基本圖樣畫得很熟練之後,可以試著加上其他強化圖樣或背景圖案,讓「嫩葉」更為突出。你還可以讓「嫩葉」從其他的禪繞圖樣上方「長」出來。請利用下一頁來練習畫「嫩葉」。

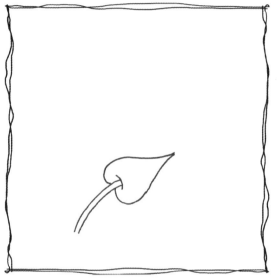

步驟1
用筆在紙上用兩條弧線畫成一段莖,然後在莖頂端畫一個上下倒置的「微笑」線條,做為莖與葉子的相連處。接著從莖上畫一個狹長、上下顛倒的心形。

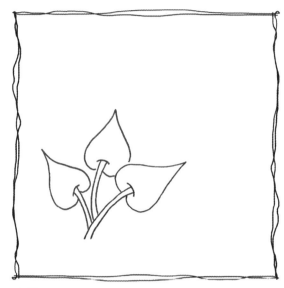

步驟2
依照步驟一,再畫出兩個莖與葉子。

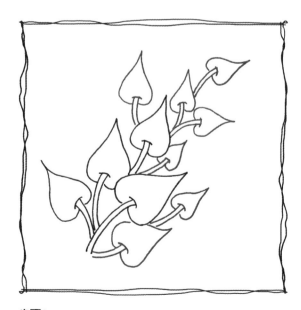

步驟3
繼續畫更多莖與葉子,有些畫在後方,有些交疊,以營造出空間感與立體感。

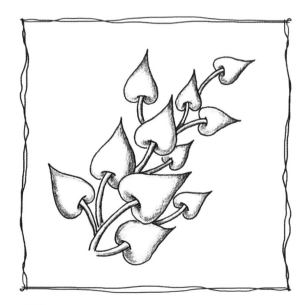

步驟4
用四號鉛筆在葉子內緣及莖的下緣畫出陰影。視需要用手指或棉花棒將陰影部分推開。

在這一頁、
練習

嫩葉的變化畫法

只要做一點小改變，就可以創作出無限多種「嫩葉」的變化圖樣，成為全新的圖樣。你可以嘗試用不同的形狀來畫看看。雖然有些變化圖樣不一定適合畫成圖樣，但如果不試試，永遠不知道到底行不行。請在下一頁練習「嫩葉」的變化畫法。

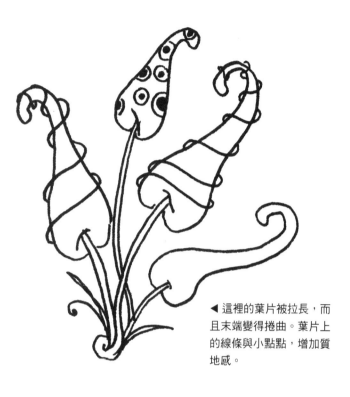

◀把葉片畫成圓的，「嫩葉」就變成「商陸根」了。「商陸根」是官方圖樣，「嫩葉」就是從它發想來的。

◀這裡的葉片被拉長，而且末端變得捲曲。葉片上的線條與小點點，增加質地感。

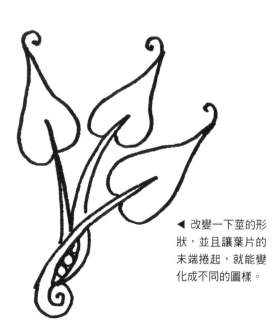

◀改變一下莖的形狀，並且讓葉片的末端捲起，就能變化成不同的圖樣。

改變葉片的形狀，也可以增添趣味與特異感。在這個變化圖樣中，我不但用了箭形和橢圓形的葉片，還加上幾片鋸齒狀的葉子。

60

在這一頁，
練習

龍氣（DRAGONAIR）

我把禪繞官方的圖樣「牛毛草」和「韻律」結合，創作出「龍氣」這個圖樣。只要簡單幾筆，就能畫好這個禪繞圖樣。「龍氣」運用很廣泛，可以用各種方式營造出不同的效果。請利用下一頁練習畫這個圖樣。

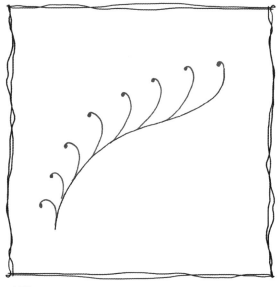

步驟1
先畫一條往後延伸的倒S形線條，然後從這條線的底端開始，由下而上畫出一條條C形弧線，頂端再加上一個小點。重複畫滿，同時越後面的C形弧線就畫得越長。在S形線條頂端加畫一小段線條，尾端再加上一個小點。

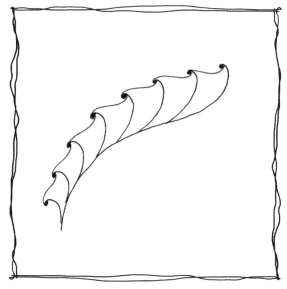

步驟2
從左往右畫，用倒S形線條，把每尾端小點連起來。

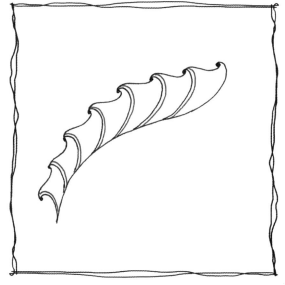

步驟3
在每一條倒C形弧線的右側，畫上平行的弧線。

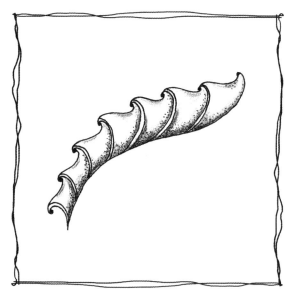

步驟4
在「龍氣」圖樣的線條內，由下而上畫「點畫」，然後用四號鉛筆直接畫陰影，底部的陰影畫深一點，頂部的陰影則畫淺一點。

62

在這一頁
練習

龍氣的變化畫法

「龍氣」是個可以做各種嘗試的有趣圖樣。請利用下一頁練習畫這些
變化圖形，或者畫自己的變化圖形。

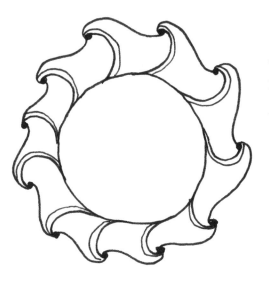

◀先輕輕畫一個圓形做為
基準線，然後用「龍氣」
來畫這個圓圈的外圍。也
可以嘗試用「龍氣」圍繞
其他形狀來畫。

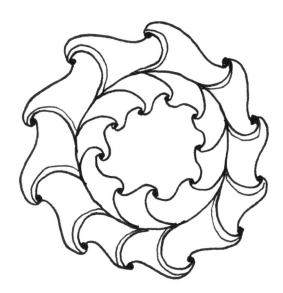

▶ 你也可以在圓圈
內加上另一個小的
「龍氣」。

◀ 在這裡，我用大圓圈取代倒C形
弧線的末端小點。你還可以在這些
大圓圈中加上小點，填滿整個大圓
圈，或者畫上小圓圈或畫滿「點
點」。

◀ 如果想畫出豆莢的圖
樣，可以畫兩個彼此相
對的「龍氣」，然後再
用弧線相連接。

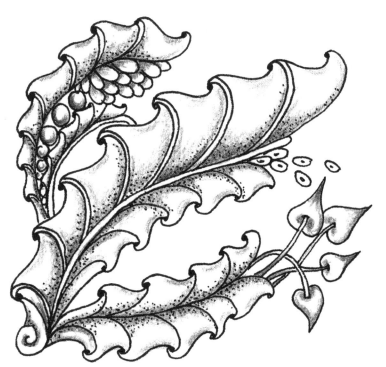

◀ 我用大小不同的曲線來畫「龍氣」，再讓
其他的圖樣從「龍氣」上「長出來」，這樣
看起來就是一幅植物造型的禪繞畫了。你認
為呢？

64

在這一頁
練習

鏈葉（CHAINLEA）

我是在畫某幅「幻繞畫」中的一把弓時，突然有了靈感而畫出「鏈葉」這個圖樣。當時我想要畫箭袋的背帶，「鏈葉」就因此誕生。此後我就常常發現，「鏈葉」可以用在很多地方，也常常在幻繞畫作中融入這個圖樣。這個圖樣可以用來畫邊界，或畫成一大叢，填滿空白。因為這種圖樣讓我聯想到鏈子和樹葉，所以我命名為「鏈葉」。

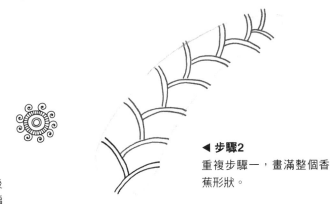

◀ 步驟1
先輕輕畫出一個香蕉狀的輪廓，然後從香蕉的底部中央，畫出兩道往右偏的平行弧線。接著，再往左畫出兩道平行弧線。

◀ 步驟2
重複步驟一，畫滿整個香蕉形狀。

◀ 步驟4
用C字形弧線把平行弧線的缺口填起來，最底部的缺口則以一個可愛的捲曲小花圖案收尾。

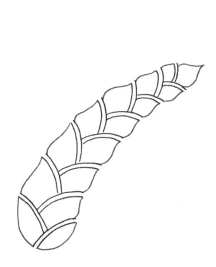

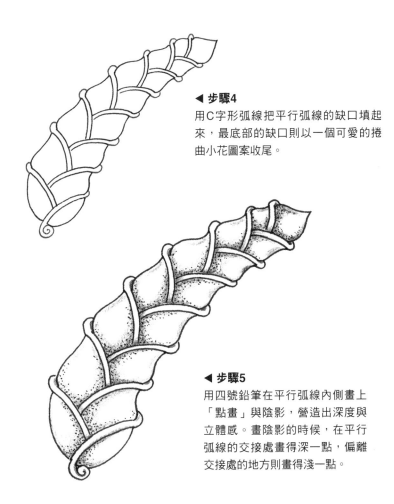

▲ 步驟3
用橡皮擦把香蕉形狀的輪廓擦掉，接著由下往上，用微微彎曲的線條把平行弧線外側的端點連接起來，但是每一組平行弧線之間的缺口不要填滿。在最頂端畫上兩道弧線，並讓兩條弧線交合於一點。

◀ 步驟5
用四號鉛筆在平行弧線內側畫上「點畫」與陰影，營造出深度與立體感。畫陰影的時候，在平行弧線的交接處畫得深一點，偏離交接處的地方則畫得淺一點。

在這一頁
練習

鏈葉的變化畫法

只要發揮一點想像力，就能創造出一堆「鏈葉」的變化畫法。請用下一頁練習畫出下面的變化圖形，如果你能夠自己創作出新的圖形更棒！

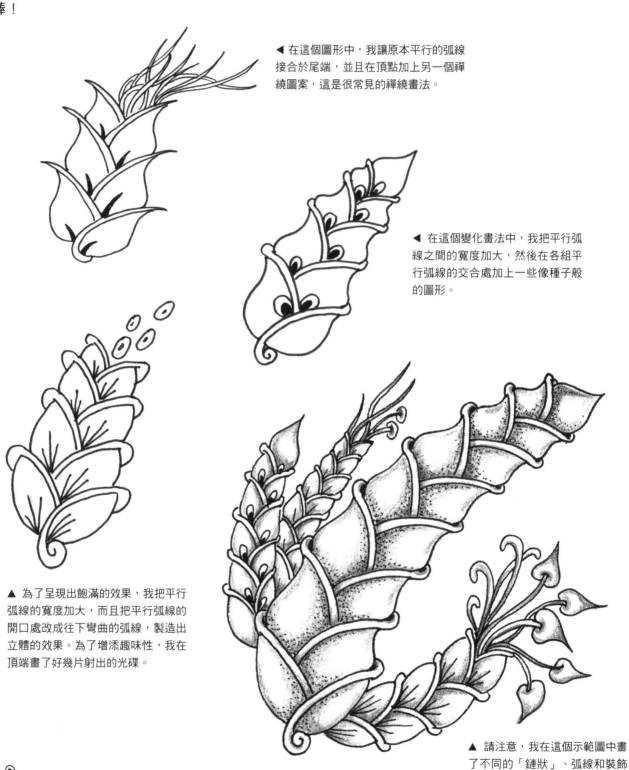

◀ 在這個圖形中，我讓原本平行的弧線接合於尾端，並且在頂點加上另一個禪繞圖案，這是很常見的禪繞畫法。

◀ 在這個變化畫法中，我把平行弧線之間的寬度加大，然後在各組平行弧線的交合處加上一些像種子般的圖形。

▲ 為了呈現出飽滿的效果，我把平行弧線的寬度加大，而且把平行弧線的開口處改成往下彎曲的弧線，製造出立體的效果。為了增添趣味性，我在頂端畫了好幾片射出的光碟。

▲ 請注意，我在這個示範圖中畫了不同的「鏈狀」、弧線和裝飾圖形，來展現「鏈葉」可以如何互相結合，也可以跟其他禪繞圖樣結合。

小秘訣

替「鏈葉」加上裝飾非常有趣。你可以在頂端加上一些葉子，或是在上面隨意畫一些小點點或小圈圈。

在這一頁
練習

蜂鳥

鳥類很適合做為「禪繞延伸創作」的主題。我在這個示範圖中先勾勒出蜂鳥的輪廓，做為「暗線」，然後畫上禪繞圖樣。你也可以試試看！

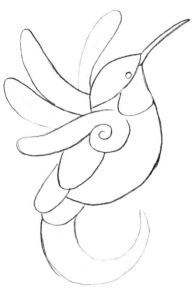

▲ **步驟1**
畫出蜂鳥的輪廓。

步驟2
從蜂鳥翅膀的中央開始，畫一個螺旋狀的圈圈。順著螺旋，在區塊裡畫出一組組的平行弧線。接著，用01的代針筆，沿著螺旋勾勒出線條，並開始畫「鏈葉」。最後在蜂鳥翅膀下方畫羽毛狀的禪繞圖樣。

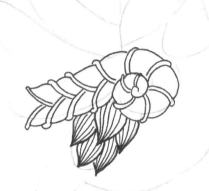

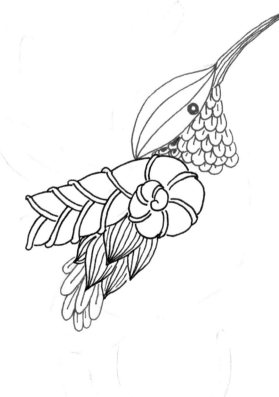

步驟3
在翅膀上方到鳥喙的蜂鳥頭部處畫一個杏仁形狀，然後畫一個小圈圈做為蜂鳥的眼睛。用005的代針筆畫出鳥喙輪廓，並且加上兩條從底部到尖端的平行線。然後，換回01代針筆，用禪繞官方圖樣「斷裂帶」（請參考旁邊的圓形圖）填滿蜂鳥的脖子與身體上的羽毛。

70

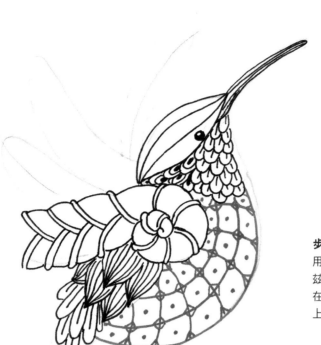

步驟4
用01代針筆來畫蜂鳥的胸膛，然後填入官方圖樣「弗羅茲」，也就是在輪廓線裡先畫出垂直與水平線條，然後在線條交接處畫上鑽石形圖案，並在每個方形區塊內畫上小點點（請參考圓形圖）。

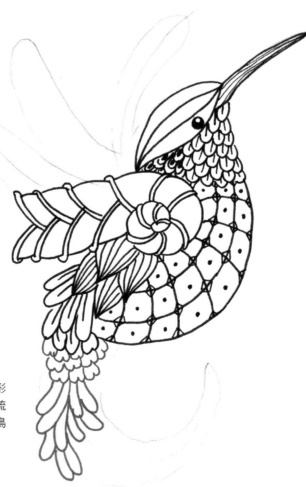

步驟5
在小蜂鳥的臀部畫一些倒過來的心形圖案，然後再加上一些拉長的「流動」圖樣（請參考圓形圖）做為蜂鳥的尾巴。

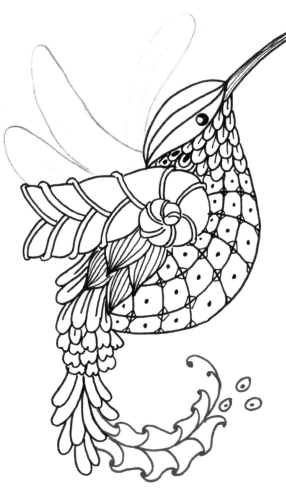

步驟6
在蜂鳥尾巴的末端畫上「龍氣」，並且讓中心線兩側的線條往外彎曲。最後在尾端加上一點裝飾。

步驟7
從蜂鳥頭部的底部，沿著輪廓線畫出另一個「鏈葉」，做為蜂鳥另一個翅膀。

小秘訣

如果不小心畫到線條外面也不必擔心，因為這樣可以讓圖樣看起來更自然。

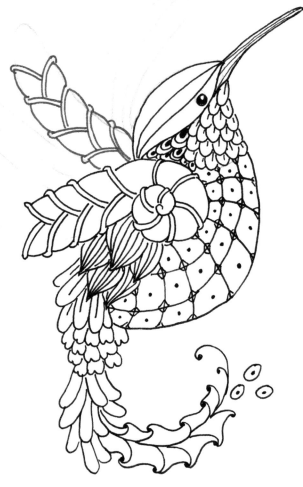

72

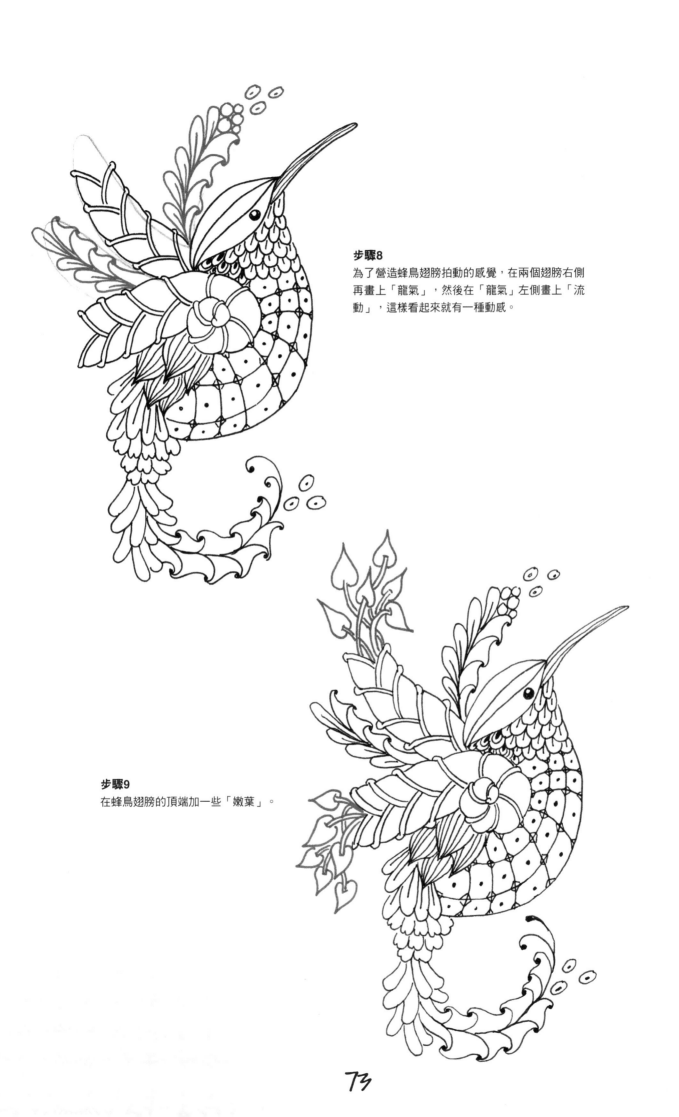

步驟8
為了營造蜂鳥翅膀拍動的感覺，在兩個翅膀右側再畫上「龍氣」，然後在「龍氣」左側畫上「流動」，這樣看起來就有一種動感。

步驟9
在蜂鳥翅膀的頂端加一些「嫩葉」。

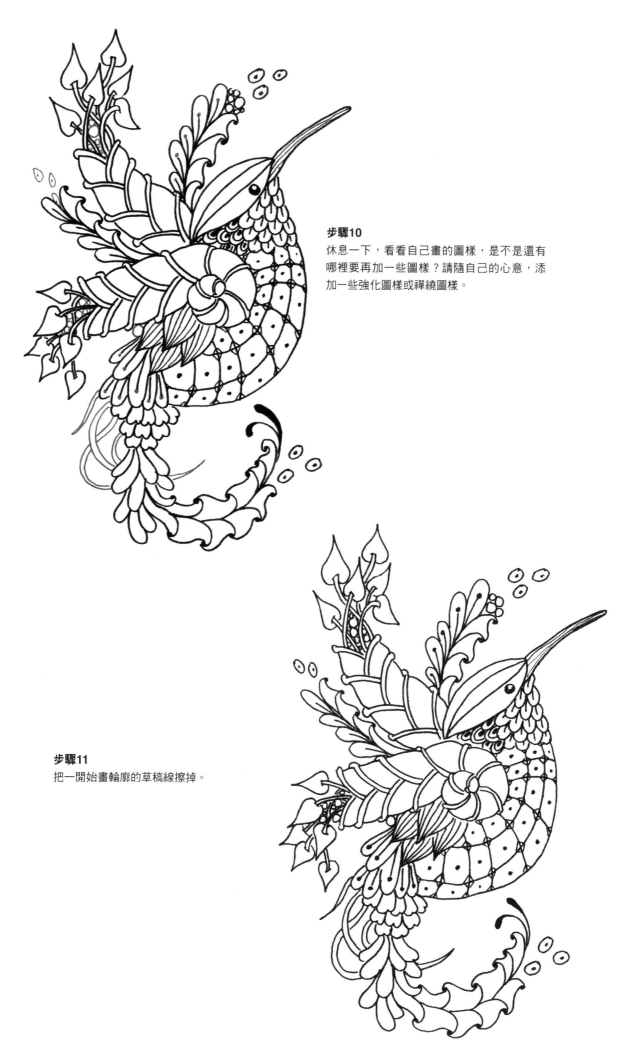

步驟10
休息一下，看看自己畫的圖樣，是不是還有
哪裡要再加一些圖樣？請隨自己的心意，添
加一些強化圖樣或禪繞圖樣。

步驟11
把一開始畫輪廓的草稿線擦掉。

74

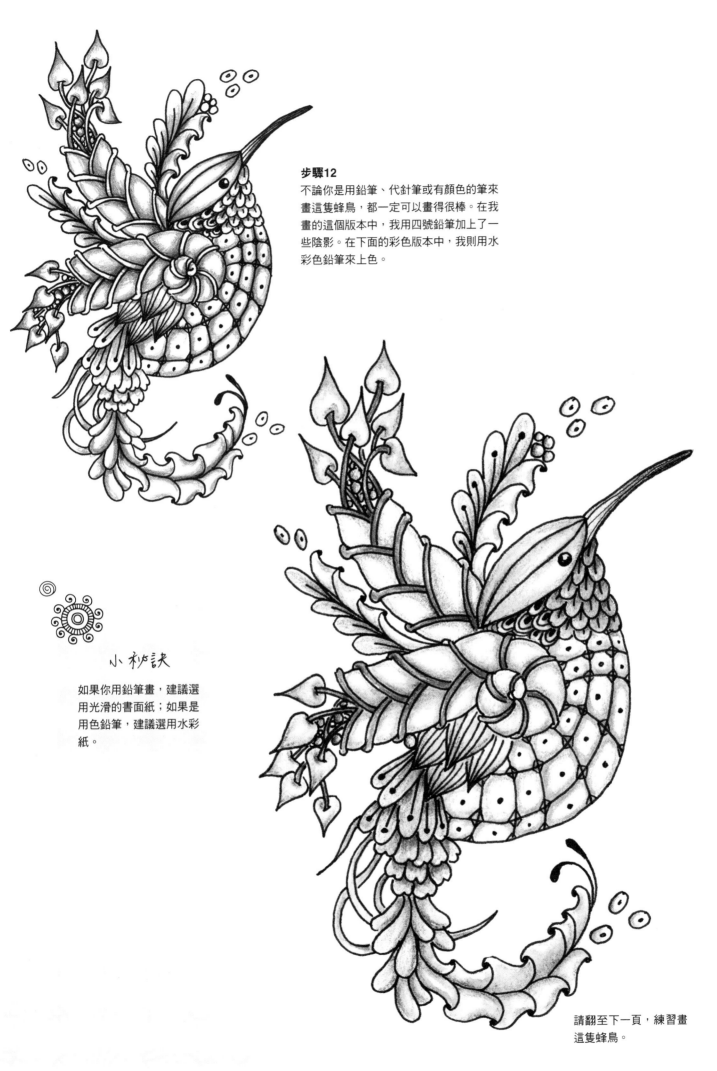

步驟12

不論你是用鉛筆、代針筆或有顏色的筆來
畫這隻蜂鳥，都一定可以畫得很棒。在我
畫的這個版本中，我用四號鉛筆加上了一
些陰影。在下面的彩色版本中，我則用水
彩色鉛筆來上色。

小秘訣

如果你用鉛筆畫，建議選
用光滑的書面紙；如果是
用色鉛筆，建議選用水彩
紙。

請翻至下一頁，練習畫
這隻蜂鳥。

在這一頁,
練習

在這一頁
練習

特別單元 6

精靈

在我開始畫禪繞畫不久後，我就把它加入我的奇幻藝術創作中。禪繞畫與奇幻藝術顯然非常契合，因為禪繞畫的圖樣可以讓奇幻藝術裡主角的頭髮與翅膀更奇幻且更具魅力。在這幅作品中，我先用鉛筆畫一張超凡脫俗的臉孔，然後在周圍畫上禪繞圖樣。臉孔可以不必畫得太真實，用簡單的線條畫即可，或是畫成漫畫人物也可以。

小秘訣

這個單元適合選用表面光滑的書面紙來畫。

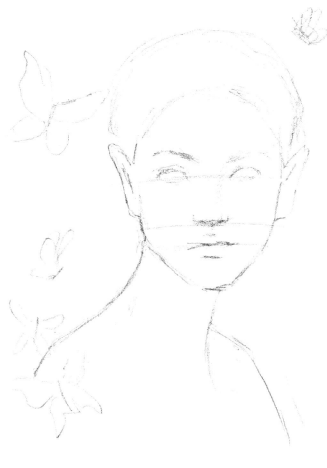

步驟1
用二號鉛筆輕輕勾勒臉部的輪廓。筆觸要輕，這樣畫完時才容易把草稿線擦掉。剛開始練習時，可以先用我這裡畫的臉做範本。

步驟2
畫上禪繞圖樣之前，先把五官都畫出來。

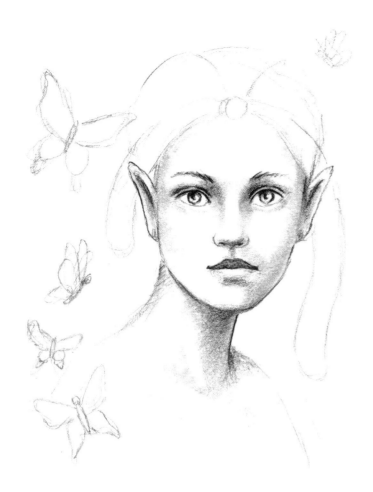

步驟3

在額頭上方輕輕畫出一個小圈圈，然後畫一些線條，做為「定位圖樣」的基準線。所謂的「定位圖樣」，是指某些四平八穩的圖樣，可以讓你在上面畫出其他的禪繞圖樣。

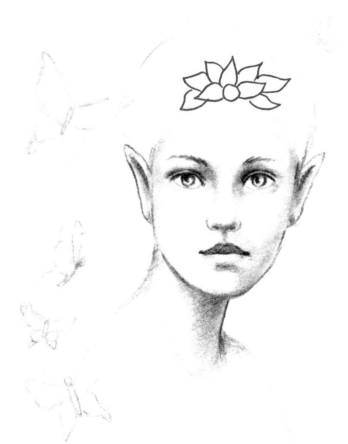

步驟4

用代針筆在剛用鉛筆畫的小圈圈上描畫一遍，然後在這個小圈圈周圍加上一些葉子，呈現「皇冠」圖形（請參考圓形圖）。

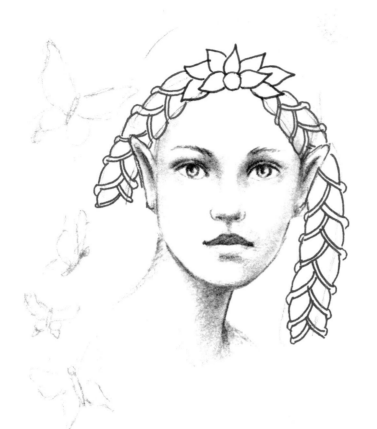

步驟5
從皇冠上方開始往下畫「鏈葉」，一直畫到精靈臉頰的兩旁，做為定位圖樣。

步驟6
現在描畫先前用鉛筆畫的蝴蝶輪廓，然後從頭頂端往下畫一個新的圖樣，記得要畫在蝴蝶後方。我在這裡選用的是「潘索」（Punzle，請參考圓形圖）這個圖樣。這是我最喜歡的一個禪繞圖樣。請先練習一下，再畫到你的精靈上。

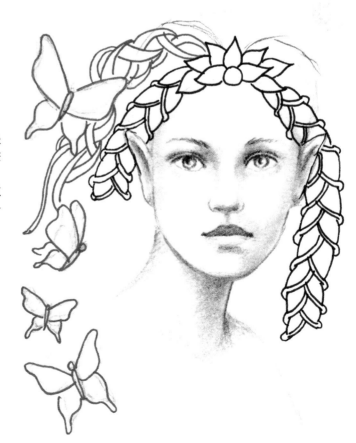

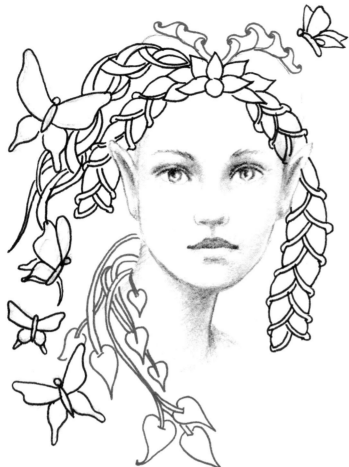

步驟7

沿著頭上皇冠那兩條弧形基準線
加上兩條「龍氣」，然後在精靈
頸部後方畫「嫩葉」，披垂在精
靈的肩膀上。

步驟8

在皇冠附近加上一些圓圈，並且在另一
側的肩膀上畫出幾條如瀑布般流瀉而下
的線條。

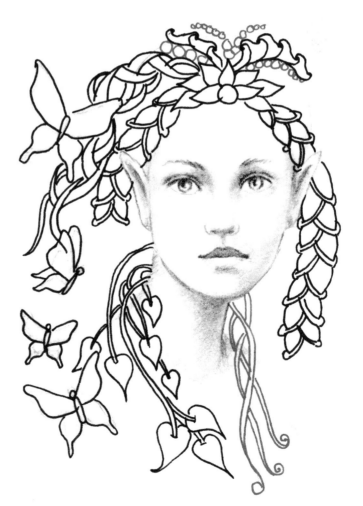

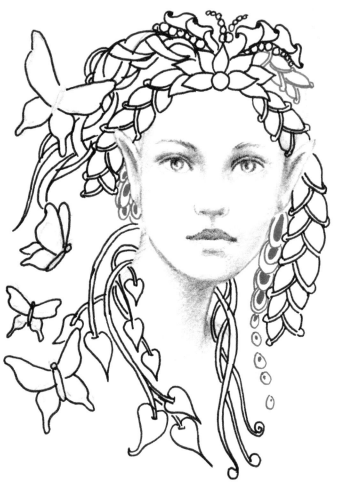

步驟9
依隨個人喜好，繼續加上更多禪繞圖樣。
這裡我加了另一條「鏈葉」以及一些拉長
的「蔓西」（Mumsy，請參考圓形圖）。

步驟10
現在，再加上一些「嫩葉」
和「商陸根」，讓它們從「
鏈葉」的末端「長」出來。

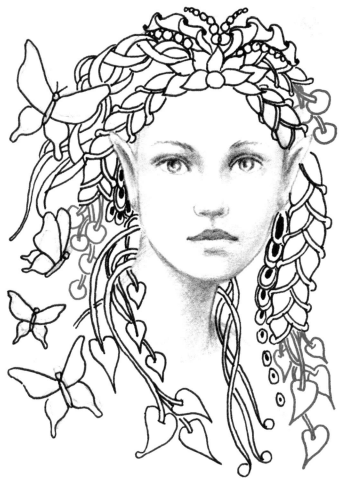

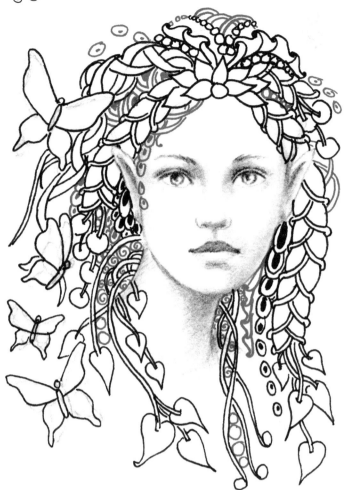

步驟11
再加上一點「蔓西」以及一些彎曲的線條與圓圈，讓畫面看起來更立體。在藤蔓狀的禪繞圖樣後方，很適合加上「蝸牛」圖樣（請參考圓形圖）來營造層次感。

步驟12
休息一下，看看你目前完成的作品。視需要可再加上一些強化圖樣與線條。像我就在「鏈葉」底部加一些看起來像種子的黑點，另外我也多畫了一些「蝸牛」，還在「潘索」上加上了更多線條。

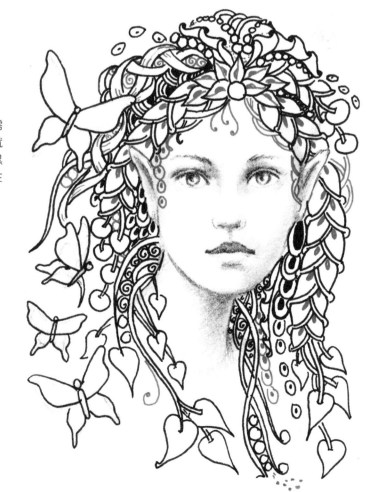

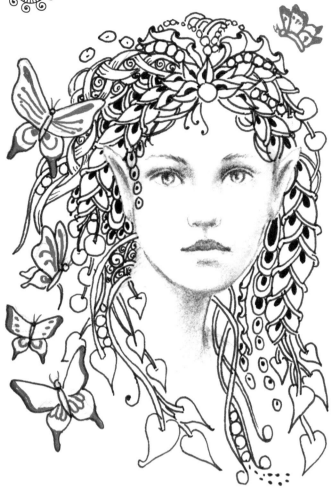

步驟13
如果你已經覺得很滿意了，可以開始在蝴蝶的翅膀上加一些橢圓形、圓圈和線條，並且在邊緣加上陰影，讓蝴蝶看起來更有質地與立體感。

步驟14
你已經把禪繞圖樣都畫好了，現在可以準備收尾。為精靈畫上眼睫毛，把臉部的五官畫得更清晰。我用005的代針筆來畫精靈的眼睫毛和眼睛周圍的細節，最後用4B鉛筆加添一些柔和的陰影。

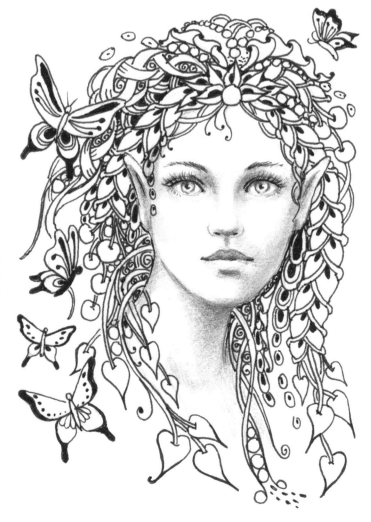

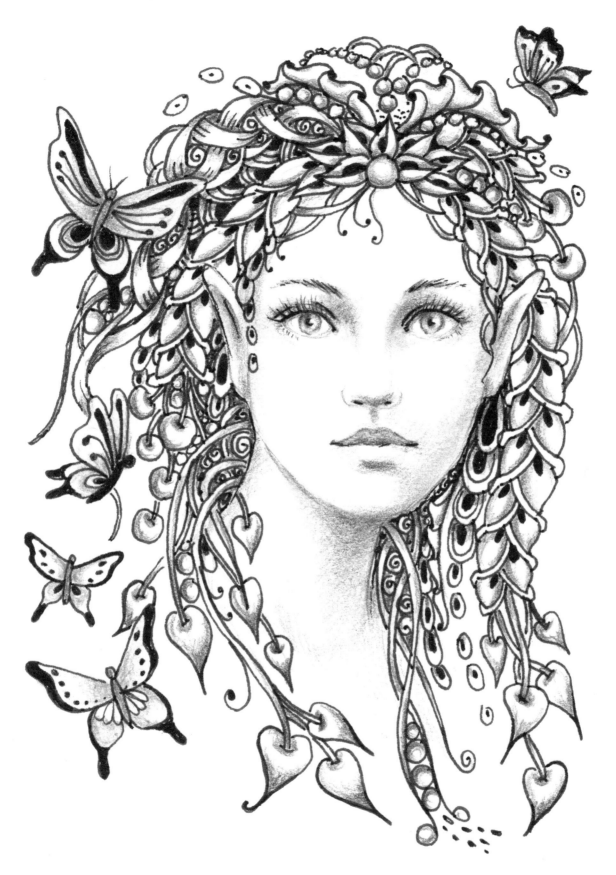

步驟15
把草稿線擦掉，然後用色鉛筆或麥克筆
在任何你想要的地方上一點顏色。

以禪繞延伸創作來畫精靈

你想怎麼用禪繞延伸藝術來畫精靈都可以。用下面的幻繞畫做創意發想，在第88頁和第89頁練習畫你設計的精靈。你可以隨意結合大自然與動物的元素，甚至加上你喜愛的東西，創造出你個人的禪繞延伸藝術精靈。

秋之精靈

蜻蜓花嫁精靈

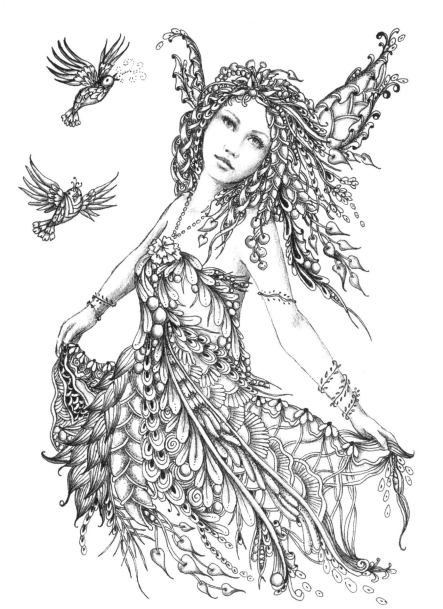

春之舞精靈

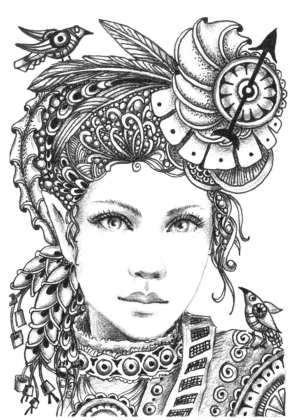

科幻風精靈

在這一頁
練習

在這一頁
練習

圓形禪繞畫
禪繞認證教師 瑪格麗特・布瑞納

我一直都很喜歡畫圖案，而且創作曼陀羅已有十五年，主要以壓克力顏料來畫。2009年冬天，我在網路上發現一個「圓形禪繞畫」的網址連結，大感好奇，馬上一探究竟。透過這個網站，我認識了禪繞畫，而且人生從此完全不同。2010年5月，我前往新英格蘭，跟芮克・羅伯茲和瑪莉亞・湯瑪斯學習禪繞畫，並且成為一名禪繞認證教師。從那時起，我開始教授禪繞畫，並且將禪繞畫應用在我自己的創作中。我衷心盼望你也能和我一樣，在禪繞畫世界裡學到許多東西，並且獲益良多。

創作秘訣分享

拿代針筆時要垂直，拿鉛筆時要傾斜

用代針筆畫時，要盡量拿直，用筆尖來畫。但如果是用鉛筆來畫，就要稍微斜著拿，不要用筆尖來畫，這樣才能畫出柔和的線條。

隨心所欲地上陰影

陰影的效果真的令人驚訝。不管你的作品在沒加陰影時看起來有多棒，畫上陰影之後會更好看。

多元運用禪繞畫

幾乎任何正方形的格狀圖樣，都可以畫成一列，做為線條或邊界。

不要小看黑白的效果

我喜歡各種顏色，但是我現在瞭解如何用黑白兩色來畫。此外，我還發現黑白組合非常典雅，而且容易搭配。

伸展一下

如果你畫的時候手會抽筋，就表示你維持同樣的姿勢太久了。這時候應該讓手休息一下，伸展伸展。把五指張開，貼在牆上或桌上，輕輕壓幾下。

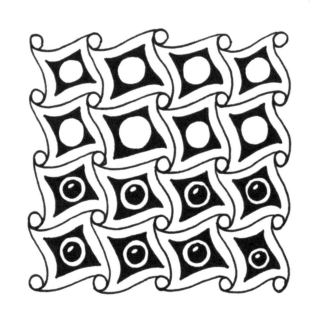

這幅作品是以禪繞基本圖樣「韻律」的變體，與「黑珍珠」一起畫的。

找到中心點

詩人、哲學家和偉大思想家的文字，經常能啟發我，特別是我可以將他們表達的觀點連結到我的圓形禪繞畫時。下面是我最喜歡的名言，你也可以想想，看這些句子對你有什麼啟發，然後在下面空白處自由創作出可以表現或傳達這些名句意涵的圖樣。

讓你的目光擁抱全世界，而不只是侷限在自己身上。

巴哈烏拉，哲學家和神秘主義者

除非人類能把愛心延伸到所有生物上，否則人類將永遠無法獲得和平。

艾伯特‧史懷哲，醫生和人道主義者

從表面來看，天底下的事物有千百萬種可能；但如果從核心來看，緣由都很單純且一致。

羅夫‧瓦多‧愛默生，詩人

春天（PRINTEMPS）

「春天」是最早期的一個官方圖樣，由禪繞畫創辦人芮克•羅伯茲與瑪莉亞•湯瑪斯設計。雖然Printemps在法文中是「春天」的意思，但是這個禪繞圖樣卻讓我聯想到日本和服上細緻複雜的圖紋。請利用下一頁來練習畫「春天」。

步驟1
用鉛筆畫出邊界，接著在邊界裡畫一個螺旋，總共畫四圈，然後把尾端接到最靠近的線條上。

步驟2
在第一個螺旋旁再畫出三個螺旋，讓這三個螺旋彼此間隔一樣，而且每一個新的螺旋都要與中間的螺旋相接。

步驟3
接著，在這四個螺旋旁，隨機重疊畫出更多螺旋。

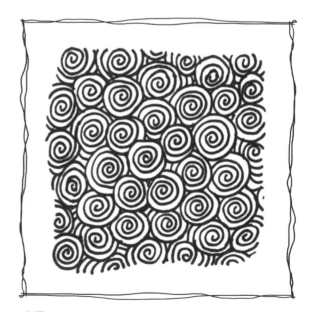

步驟4
繼續增加螺旋，直到填滿整個邊界裡的空間。

在這一頁
練習

春天的變化畫法

你熟悉「春天」的畫法之後，就可自由發揮藝術天份，創造出各種
不同的變化圖樣。請利用練習頁面來畫下面的變化圖形，或是設計
新的圖樣。

▶ 我在「春天」每個螺旋的同一個位置留一
道缺口，做為變化。

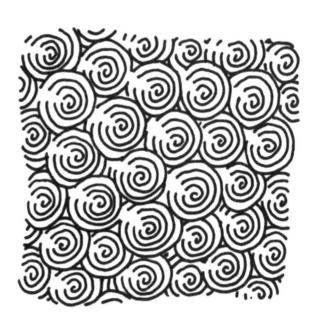

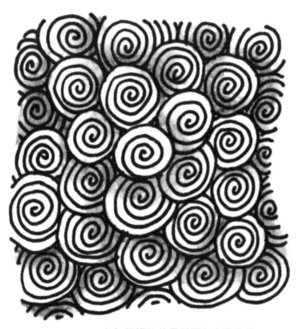

▲ 在每個螺旋的最外圍加上淺淺的
陰影，營造出視覺上的立體感。

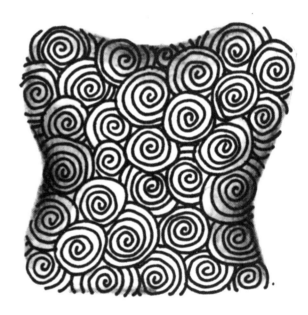

▲ 要讓作品看起來有曲線感，可以在外圍畫深色陰
影，並往內側推抹開來。這種陰影效果不但增添畫
面立體感，還可運用在各個不同的圖樣上。

小祕訣

用鉛筆的側邊來畫陰影，還可用紙
筆或棉花棒讓陰影更柔和。

94

在這一頁
練習

禪繞
官方圖樣

韻律

「韻律」也是芮克・羅伯茲和瑪莉亞・湯瑪斯設計的禪繞官方圖樣。這個圖樣主要是以方格組成，只是四個直角變成圓弧形。「韻律」很有趣，而且畫起來相當容易。請利用下一頁來練習。

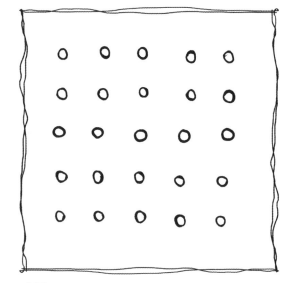

步驟1
用筆在紙上畫彼此等距的小圓圈，每行五個，共畫五行。

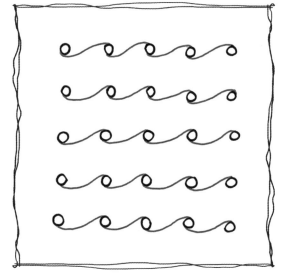

步驟2
接著，將小圓圈橫向相接，讓連接的線條微微彎曲，像半個橫躺的「8」。從第一個小圓圈的底部開始畫，連接到隔壁小圓圈的頂部。重複相同的畫法，把每一個小圓圈全部橫向接起。

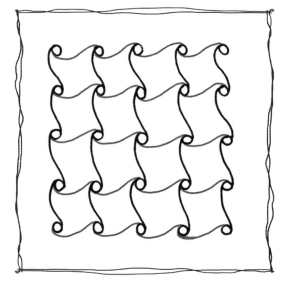

步驟3
把你的畫紙順時鐘方向旋轉90度，讓你在步驟二畫的線條變成上下垂直，然後再重複步驟二的動作，以弧線把每個小圓圈連接起來。

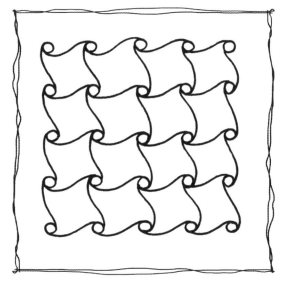

步驟4
完成之後，好好欣賞一下自己的作品吧！

在這一頁
練習

韻律的變化畫法

你可以在只「韻律」上添加一些陰影，或是畫上細緻的裝飾圖案，讓這個圖樣看起來更獨特。以下大部分的變化圖形都可以互相結合，創造出其他不一樣的變化圖樣。請利用下一頁練習，然後試著設計出你自己的「韻律」圖樣。

隨自己喜好畫上陰影，來創造出不一樣的視覺效果。

◀ 把每個小圓圈塗黑。

在每個捲軸狀的方形中，畫上一個「光環」。

◀ 在每個方形中再畫一個彎曲的方形，接著在這個彎曲方形中畫出兩個或三個「稜角」，要漸漸越畫越小。把最小的方形塗成黑色。

在每一條連接兩個小圓圈的弧線下方，畫上第二條弧線。

◀ 在每個捲軸狀方形中央畫一個小圓圈，然後再用「韻律」的基本畫法，將方形中央的小圓圈用弧線連向四周的小圓圈。

在這一頁
練習

屋頂板（SHING）

這個圖樣是某天我在散步時，不經意看了屋頂一眼後，所設計出來的。是真的！這個圖形的創意就是這樣來的。所以，要記得隨時隨地留意觀察，因為靈感無所不在！現在請利用下一頁來練習畫這個圖樣。

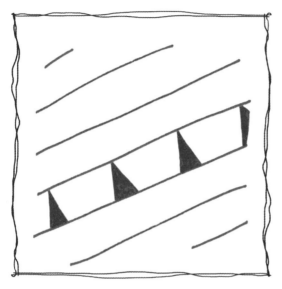

步驟1
畫出一些間距相等的平行線，然後在兩條平行線之間畫上瘦長的三角形，並且將三角形塗黑。

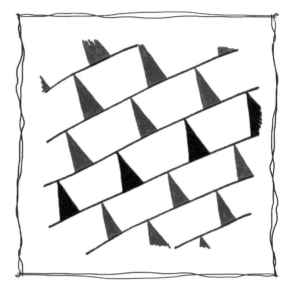

步驟2
重複步驟一，在其他的平行線之間繼續畫三角形。讓這些三角形彼此錯開，以營造出一種「屋頂板」的圖案。

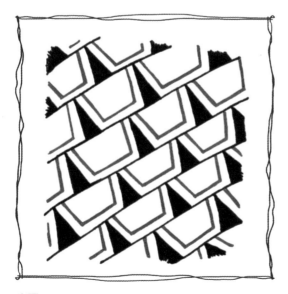

步驟3
在每一塊「屋頂板」內側畫上細細的邊。

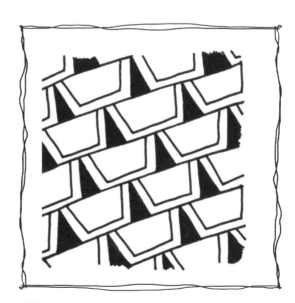

步驟4
完成之後，好好欣賞一下自己的作品吧！

在這一頁
練習

屋頂板的變化畫法

試著練習畫下列「屋頂板」的變化圖樣，或者自己設計新的變化圖案。請利用下一頁來練習。

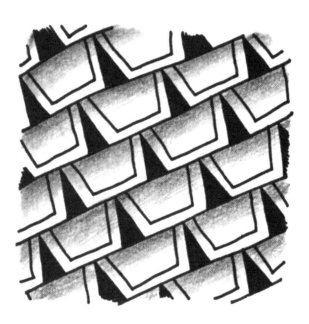

◀如果想讓圖形呈現立體感，可在「屋頂板」上緣加一點淺淺的陰影；用手指或棉花棒推開陰影，可以看起來更柔和。

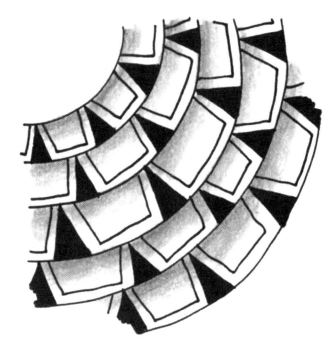

▶如果想畫出弧狀的「屋頂板」變化圖形，可以把一開始的平行直線改為平行弧線，然後依循相同的步驟來畫即可。記得，最內緣的三角形，彼此會靠得較近；最外緣的三角形，彼此會隔得較遠。從右邊的示範圖，就可看出最內緣的「屋頂板」比較窄。自中段之後，我稍微調整了三角形的間距，才不會彼此距離隔得太遠。

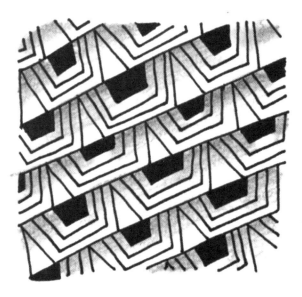

◀在圖樣的不同部位畫陰影，可以產生無窮多的變化效果。如果你想畫出左圖的效果，先按照「屋頂板」的基本畫法來畫，但不要把三角形塗成黑色，而是在每塊「屋頂板」內側畫三個倒「冂」形，然後把最裡面的小方塊塗黑。

小祕訣

請隨意試著畫各種陰影效果。可以先從較深的陰影畫到較淺的陰影，然後倒回來畫，看看有什麼不同的效果。

在這一頁
練習

特別單元 7

圓形禪繞畫

圓形禪繞畫是一種以幾何方式將圓形畫面
切割成數個區塊的藝術創作。這幅圓形禪
繞畫用了你在前面學到的三種禪繞圖樣。
圓形禪繞畫細緻又美麗，而且代表的意涵
不只是我們眼睛所看見的。請先參考下列
分解步驟圖練習，等準備好之後，再翻到
第112頁和第113頁，畫你自己的圓形禪
繞畫。

找一張與禪繞官方紙磚一樣大的正方形厚美
術紙（邊長為8.9公分），把紙劃分成四個
虛擬象限，然後用鉛筆在虛擬象限的分隔線
上（距離紙的邊界約0.3公分），輕輕畫出
四個兩兩等距的小點。

▶步驟1

用弧線把這四個小點連接起來。（如果一次
只畫四分之一圓的部分，可以畫得更圓更好
看。）假如你不滿意自己畫出來的圓形，可
以用橡皮擦擦掉重畫，直到滿意為止。等下
你要畫的圓形禪繞畫，就會在這個圓形區域
裡。

◀步驟2

在這個圓形中畫兩條垂直線與兩
條水平線。

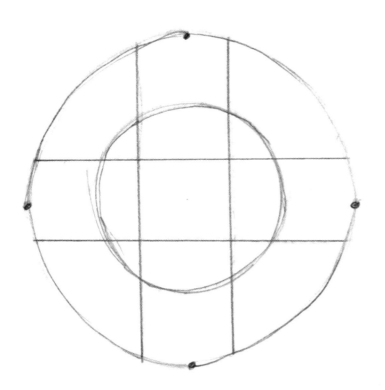

步驟3
在圓圈和中央的中間處，畫另一個圓形。這就是
你的暗線，等一下你要在這個暗線劃分的區塊裡
畫小小的圓形禪繞畫。現在換用代針筆來畫。

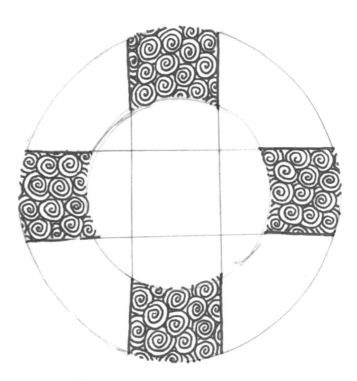

步驟4
用「春天」填滿大圓形和小圓形之間的四個「類
方形」區塊。

步驟5

順著大圓形的弧度，在剩下的四個區塊中分別畫出兩條等距的弧線。稍後你會在這裡畫上「屋頂板」圖形。畫完之後，這四個區塊裡會分別有三條弧形帶狀區塊。

步驟6

選一條帶狀區塊，從任何方向開始畫都可以，在「春天」的兩側分別畫上三角形。

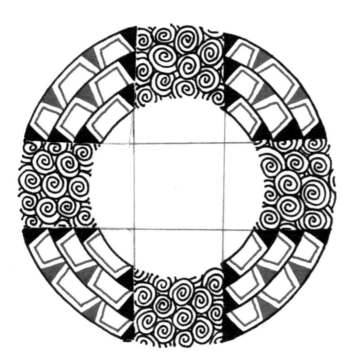

步驟7
在每一條帶狀區塊裡畫「屋頂板」圖樣。

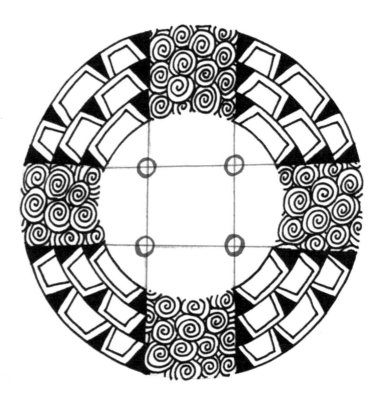

步驟8
現在,外面的大圓形已經畫滿了圖樣,該輪到裡面的小圓形了。請在剛剛畫的基準線交會處,分別畫上四個小圓圈。

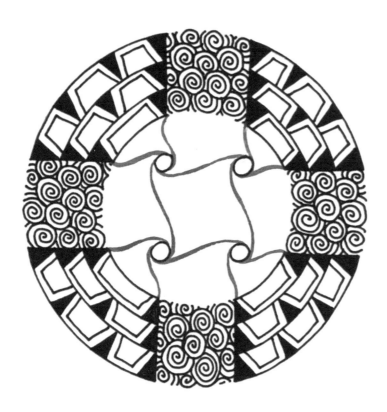

步驟9

利用這四個小圓圈,來畫「韻律」
圖樣,然後從這四個小圓圈畫類似
「韻律」的彎曲線條,連接至隔開
「春天」和「屋頂板」的線條。

步驟10

在剛剛畫出的「韻律」方格圖
形中,加上「光環」,但是四
個角落區塊則保持空白。

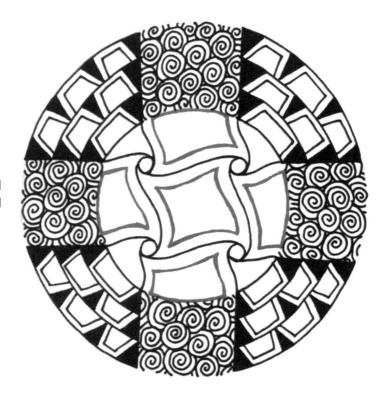

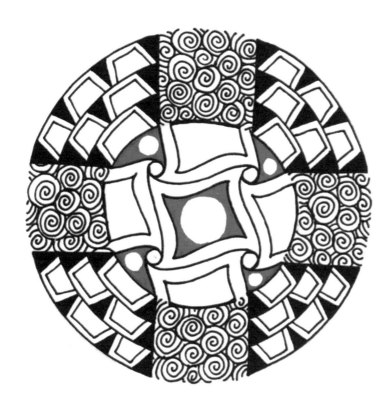

步驟11

在剛才留白的四個角落區塊裡，分別畫出一個小圓圈，然後將小圓圈以外的部分塗黑。接著，在正中央的「韻律」方格中畫一個大圓圈，然後把圓圈以外的部分塗黑。

步驟12

在剩下的四個「韻律」方格裡畫上更多「光環」。

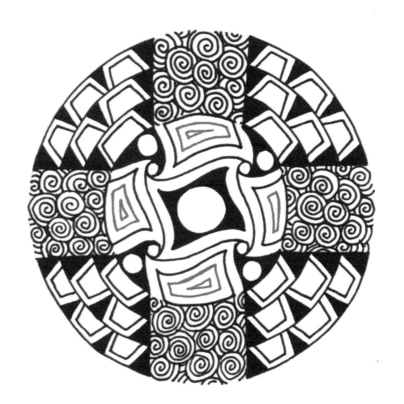

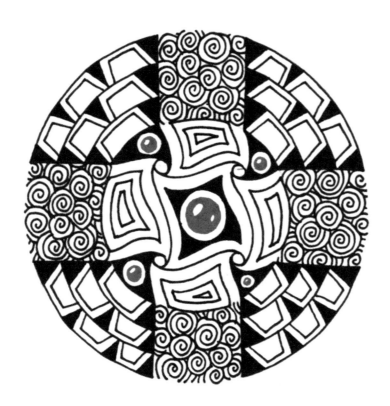

步驟13

在剛剛畫的五個小圓圈中畫上「黑珍珠」圖樣。
「黑珍珠」可以畫成像項鍊那樣一長串，也可用
來填滿其他的禪繞圖樣。「黑珍珠」的畫法很簡
單，只要先畫一個圈，然後在圈圈裡畫一個小小
的橢圓形做為光亮處，再把橢圓形以外的部分塗
成黑色。如果你畫的圈圈太小，就不要畫光亮點
了，把圈圈塗黑即可。

步驟14

現在要用到代針筆的部分已經畫完了。
把筆蓋好收起來，拿出鉛筆，開始加上
陰影。

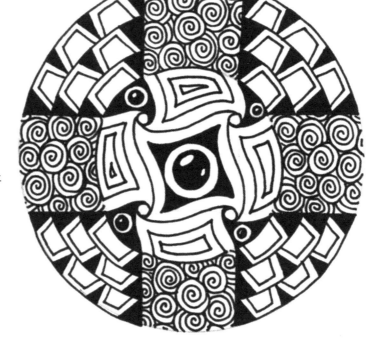

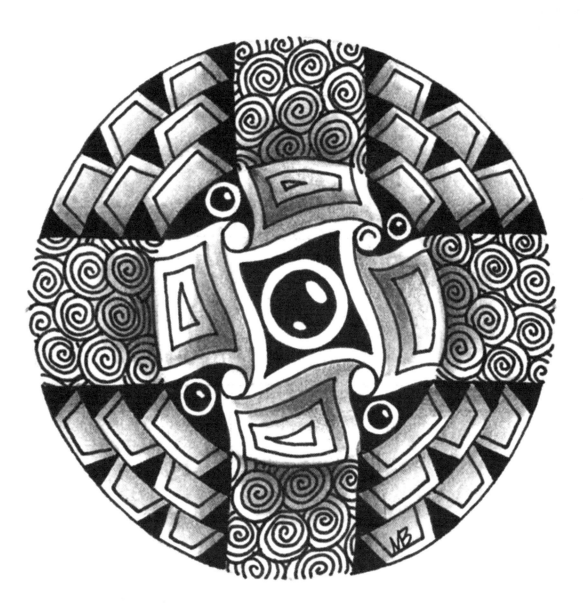

步驟15

請在「屋頂板」的每一片「屋頂板」邊緣畫上陰影，然後在「春天」靠近
內環的邊邊，以及「韻律」的每個捲軸狀方形邊角畫上陰影，或者任何你
覺得想畫的地方加上陰影。看，你已經完成一幅圓形禪繞畫作品！最後別
忘了簽上大名。

在這一頁
練習

在這一頁
練習

圓形禪繞畫型版

2010年的某一天，我決定要做一張紙型版，用來畫圓形禪繞畫的暗線。一般人有時會用這種方法來剪「紙雪花」，不過「紙雪花」只有六個角，但這種紙型版常常剪出來的是八個角。裁切紙型版也是發揮禪繞創意的另一種方式。

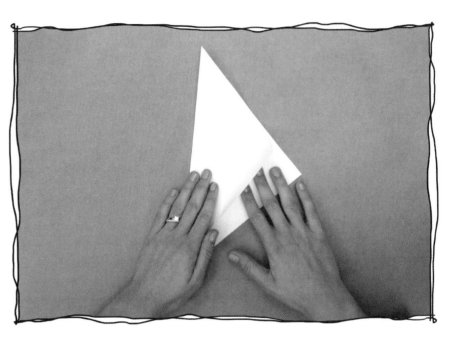

步驟1
找一張A4大小的紙，剪裁成邊長為20.5公分的正方形，然後將正方形沿著對角線對摺成三角形。

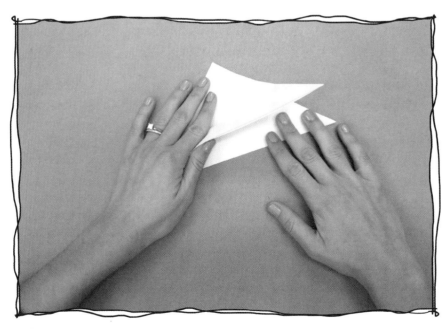

步驟2
再對摺一次，讓三角形的兩個頂點相疊。

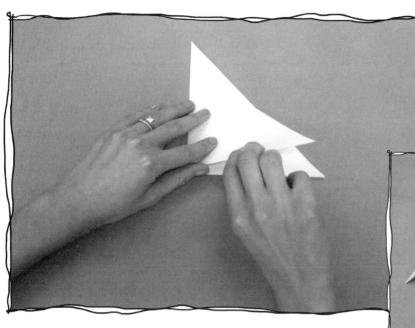

步驟3
將相疊的兩個三角形頂點分別往後折（像手風琴一樣），並且讓三角形的底邊對齊。你的紙張應該最後還是成三角形（見下方小圖）。

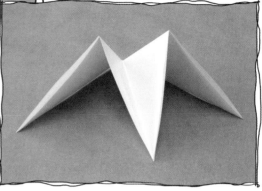

步驟4
紙張依舊保持摺疊狀，以摺疊的中心角為基點，在兩邊距離基點約7.5公分處做上記號。

步驟5
畫一條弧線，連接剛剛畫的兩個記號。這條弧線就是剪裁線。

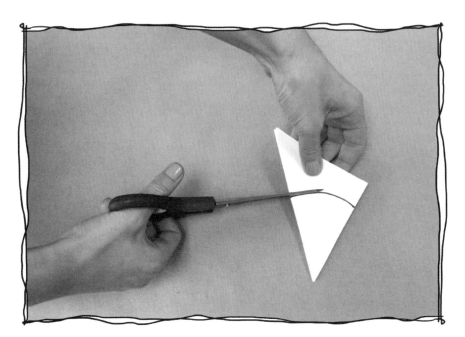

步驟6
沿著弧線小心地剪。剪完後，
如果直接把這張紙打開，就是
一個圓形。但是請不要打開，
讓它保持摺疊的狀態。

步驟7
隨意在這個紙型版上畫一些圖形，
從邊緣往中心畫。畫這些圖形很有
趣，因為你完全不知道等一下會剪
出什麼圖案。你可以讓邊緣保持弧
形，等下打開來的紙型版就會是圓
形的。或者你也可以像我這樣，把
邊緣修剪一番。把這些圖形剪下來
的時候要小心。

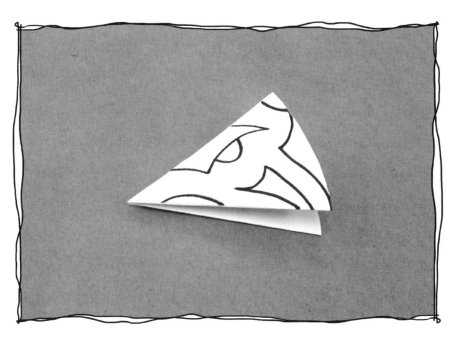

步驟8
小心打開紙型版。我原本沒有預
期會剪出一個方形的型版，但是
方形的也很有意思。把這個紙型
版放在畫紙上，然後用筆勾勒出
紙型版的線條。將線條的開口處
接合起來，創造出你喜歡的禪繞
畫圖形。用同一個紙型版可以畫
出許多不同的禪繞畫圖案，因此
我喜歡重複用相同的紙型版，來
畫出截然不同的禪繞畫！你可以
在下一頁看見我用這張紙型版所
畫出的各種圓形禪繞畫暗線。

下面這四個以紙型版畫出的禪繞畫暗線圖,是我用了鉛筆在不同處加減一些不同的線條。你可以把這些圖形掃描下來,在電腦中放大,然後再列印出來練習畫圓形禪繞畫。

下面這些圓形禪繞畫是我用第117頁的暗線圖畫的。你看，是不是每一個
都大不相同呢？

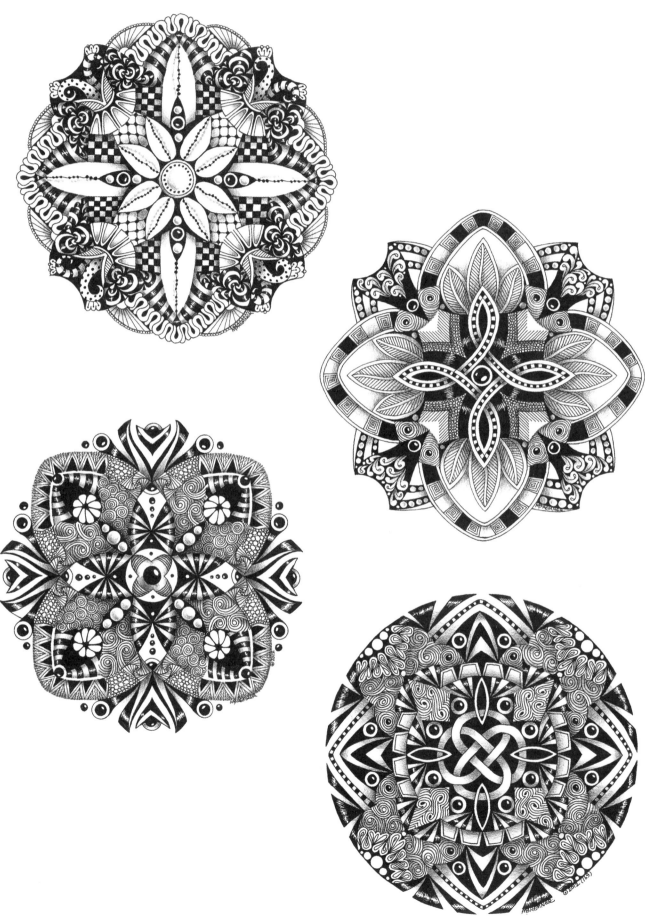

練習利用這個紙型版勾勒出來的暗線，來畫上各種圖樣，直到滿意為止。

畫出框架之外
禪繞認證教師　萊拉·威廉斯

我是從2004年開始接觸禪繞畫的。當時禪繞畫的兩位創辦人，在一場大型管理會議的「破冰時間」中向大家介紹這項藝術。我在現場看著自己五十多位同事專心畫著禪繞畫而忘了煩心的工作，覺得非常驚訝。我馬上就被吸引住。從那時候開始，只要有人願意聆聽，我就會分享禪繞畫所帶給我的快樂，甚至連在工作場所我也有辦法分享。我在心理衛生領域工作多年，因此很希望與大家分享禪繞畫帶給我的幫助。當我發現有「禪繞認證教師」課程時，馬上報名參加。之後我就一直從事禪繞畫的教學。我向來喜愛手作創作，如今我幾乎在自己每項作品中都融入禪繞元素。而且，我現在還會把週遭事物全都看成禪繞圖樣或暗線。禪繞畫對我而言，不僅是靈感的啟發，更是生命中的恩賜。希望你也和我一樣，在禪繞畫裡找到心靈慰藉、充滿創意的點子，而且滿心喜悅。

創作秘訣分享

用真正的線
如果你想不出要畫什麼樣的暗線圖案，就找一條真正的線來！讓這條線隨意落在你的紙磚上，然後照著描出線條，這你絕對行的！

就是禪繞！
禪繞畫很單純，沒有情緒的高低起伏，也沒有是非對錯，享受創作的過程就是了。

要有實驗精神
用筆頭較粗的代針筆，先把一大片面積塗黑，然後用白色中性筆在這片黑色上畫圖樣，絕對會非常吸睛。

將圖樣分類
我把自己的圖樣分成四大類，要用的時候比較好找：邊界、格線、形狀與填充物。每當我不確定該用什麼圖樣時，這種分類法可幫助我找出適合的圖樣。

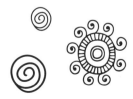

畫出暗線

當你開始創作禪繞畫之後，不論去哪裡，你都會開始注意身邊的各種圖案，不論是地毯、建築物或者街燈柱，其實我們身旁到處都是圖樣。然而，我們卻不常尋找暗線的蹤影。每當我到外面散步時，常不經意發現令人驚艷的暗線，然後就匆匆忙忙趕回家，開始畫下來。下次你出門（甚至是在自己家裡）晃晃時，仔細看看能找到什麼暗線圖形，來激發自己下一次禪繞創作的靈感！

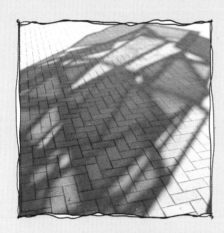

這個在印第安那波里市中心的雕塑品倒影，不僅美麗，也啟發了我的靈感，畫出右邊這幅禪繞作品。

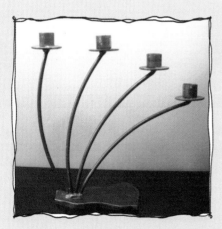

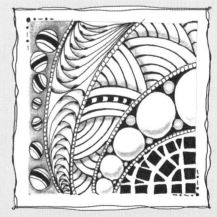

這個暗線圖案是我在自家書櫃發現的！我非常喜歡這個燭臺的曲線。我只是把燭台形狀的線條畫到紙上，然後就開始動筆畫禪繞了。

跳點（POPPET）

這是我自己創作的圖樣。「跳點」本身就是很棒的禪繞圖樣，用來搭配其他禪繞圖樣也非常適合。請利用下一頁來練習畫。

步驟1
先畫一個小點，然後在這個小點的周圍畫上間距相同的水滴圖案。記得水滴的頂端要朝向中間的那個小點。

步驟2
在第一圈水滴外圍，再畫一圈稍微大一點的水滴，間距要一樣。

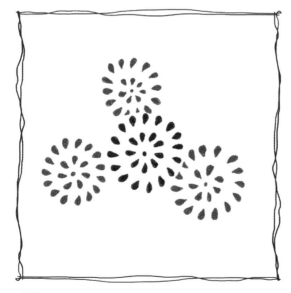

步驟3
按照步驟一與步驟二，再隨意畫出更多「跳點」。如果要營造出「跳點」重疊的效果，可以只畫出部分水滴，讓水滴看起來是被「切掉」的。

步驟4
在完成的圖樣外圍，再加上中空的圓圈，做為邊界。

在這一頁
練習

跳點的變化畫法

這裡有一些有趣的「跳點」變化圖樣。請利用下一頁來練習，或者畫出
自己的「跳點」變化圖樣。

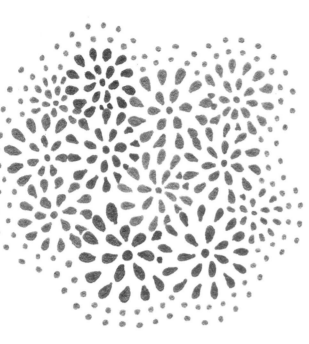

「跳點」在上色之後看起來會格外有趣。
我在這個示範圖中用鮮豔明亮的中性筆來
著色，而且將每個「跳點」畫上不同的顏
色，創造出一座美麗的花園。

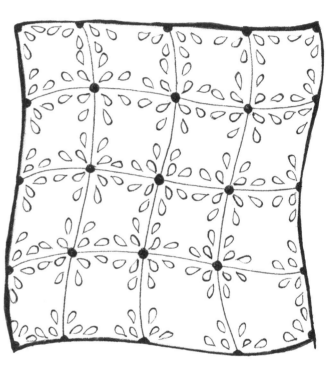

按照下面的步驟來畫「跳點」的格板。

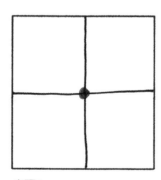

步驟1
在格線交會處畫出中心的小
點。

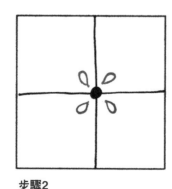

步驟2
在四個區塊的角落各畫一個水
滴，水滴的尖端要朝向中心
點。

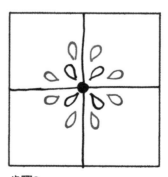

步驟3
在四個水滴的外圍，再畫上一
圈水滴。

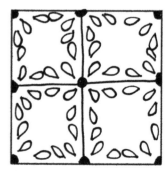

步驟4
重複相同步驟，直到每個區塊
都被填滿。

在這一頁
練習

拉鍊！（ZIPPEE！）

我是看了雜誌上一頁很有意思的布料花紋圖片，而創作出「拉鍊！」這個圖樣。那一頁雜誌圖片是朋友拿給我的，她說那塊布料的花紋很像禪繞畫圖形。我保留了那張圖片，過了一陣子之後，某天我拿出鉛筆來，就創作出「拉鍊！」了。請試著在下一頁練習畫「拉鍊！」。

步驟1
在紙上最上方畫五條短的垂直線，排成一列，間距要相同。接著畫出第二列，但要與第一列的線錯開。按照這種方式，畫滿整張紙。

步驟2
用斜線把第一列垂直線與第二列垂直線頂端相連，但不要把第二列與第三列的垂直線連起來。以同樣的方法，把第三列與第四列，以及第五列與第六列連接起來。

步驟4
在每個相連區塊的底部畫上「光環」。

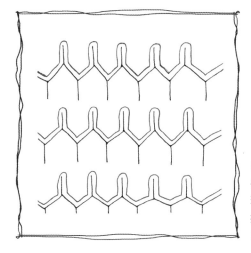

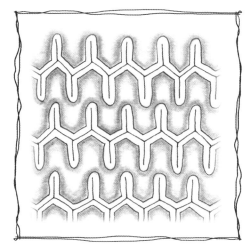

步驟3
在每個相連區段上方畫上「光環」。所謂的「光環」，就是按照每個區段的形狀畫上緊鄰的平行線條。

步驟5
加上陰影之後，「拉鍊！」就完成囉！

在這一頁
練習

拉鍊的變化畫法

下面是幾個有趣的「拉鍊！」變化圖樣。請利用下一頁練習，或是畫出自己的變化圖樣。

試著變化每一列的線條，改變它們的長度，或是在線條之間加上一些大點點。你也可以用陰影畫出邊界來。

你可以結合其他禪繞圖樣來創作變化圖樣。在這個示範圖中，我把「拉鍊！」與「跳點」結合在一起，創作出一個獨特又具層次感的圖形。

小祕訣

在畫的時候，別忘了必要時隨時轉動一下紙磚。你可以把紙磚轉90度或180度，或是任何你覺得順手的角度，來畫出最美麗的線條。

在這一頁
練習

閃亮（TWINK）

我在創作「拉鍊！」的過程中，順便設計了「閃亮」這個圖樣，因為它一開頭的畫法，與「拉鍊！」的基本步驟相同。我以前看過六角形的設計，但是不太清楚該如何一步步輕鬆地畫出來。藉由「拉鍊！」的基本步驟，我才創作出像拼布一樣美麗的「閃亮」。這個圖樣可以用來做各種裝飾，而且也很容易另外設計出有個人風格的圖樣。請在下一頁練習畫「閃亮」。

步驟1
一開始的畫法與「拉鍊！」相同。（請參照第126頁。）

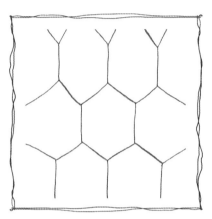

步驟2
用斜線把第一列的尾端與第二列的頂端連起來。重複相同的畫法，畫出一個個六角形。

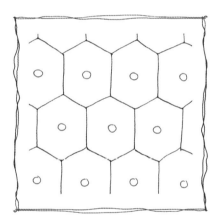

步驟3
在每個六角形裡面畫上一個圓圈。

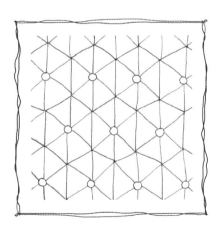

步驟4
以圓圈為中心，畫線條連接至六角形的每個頂點，因此每個六角形中會有六條線。

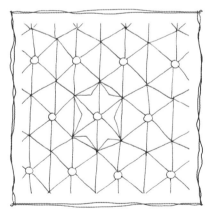

步驟5
在六角形裡的每個三角區塊中，在相鄰的兩個角之間畫出淺淺的「V」，最後畫成一個星形。重複相同的畫法，直到整張紙畫滿。

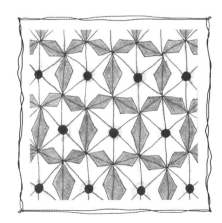

步驟6
在星形區塊外圍畫上陰影，並且將圓圈塗黑。

在這一頁
練習

閃亮的變化畫法

以下是幾個獨特的變化畫法，請利用下一頁來練習畫，或者自己設計新的畫法。

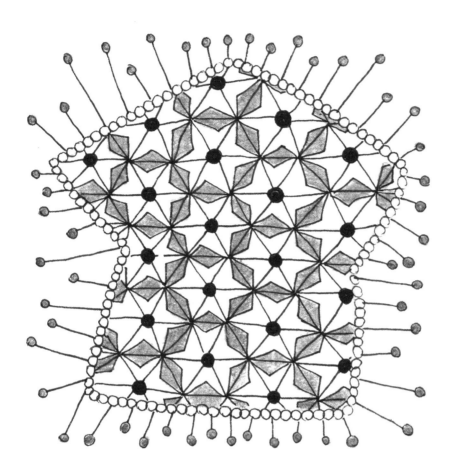

在「閃亮」圖樣中加上奇特的邊界與裝飾，會看起來更好玩、更有趣！

在六角形中加上更多分隔線，可以畫出更多尖角。用色鉛筆或粉蠟筆塗上顏色，看起來會更有立體感。

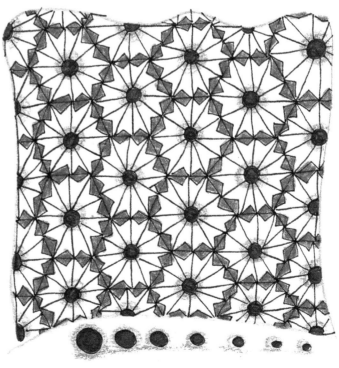

在這一頁，
練習

發亮禪繞畫

發亮禪繞畫很有趣，畫起來算是相當簡單。而且發亮禪繞畫也很適合用來畫風格獨特的壁畫，或是做成特別的禮物。

用具與材料：

- 兩種顏色的亮粉（一種用在圖案上，一種用在背景）
- 白膠
- 附蓋子的小開口軟瓶
- 素描鉛筆
- 帆布（我用的尺寸是邊長20公分，你可以隨意選擇大小）
- 用來保護工作檯的大張廢紙
- 軟毛畫筆
- 小畫筆（用來刷白膠）
- 紙巾
- 壓克力固定劑（透明光澤）
- 貼鑽（自由選用）

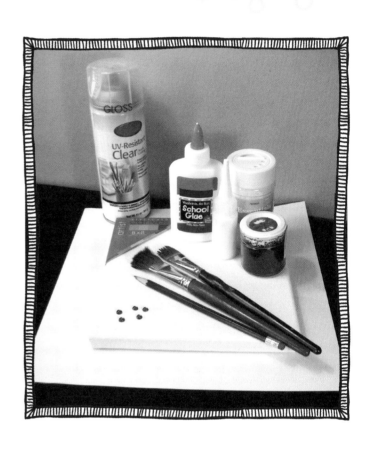

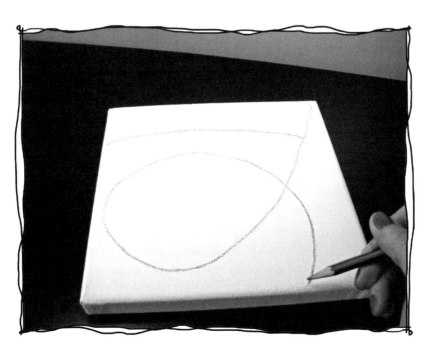

步驟1
用鉛筆輕輕在帆布上畫出暗線，就像是畫在紙磚上一樣。

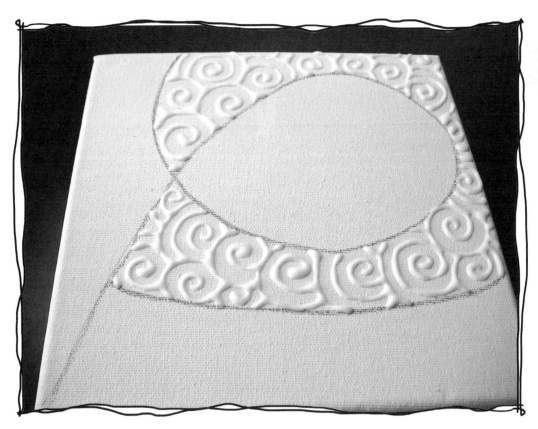

步驟2

在帆布底下鋪上大張廢紙，以避免弄髒工作檯。把白膠倒入軟瓶中，輕輕擠壓，然後開始在暗線的區塊中，用白膠在帆布上「畫」出禪繞圖樣。

步驟3

在白膠還沒乾之際，將一種顏色的亮粉灑在剛剛畫的禪繞圖樣上，靜待幾分鐘，然後把圖樣以外的亮粉抖落到廢紙上。將帆布放個二、三個小時或一整晚。

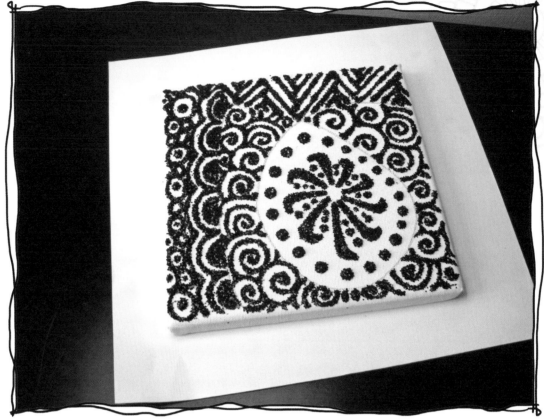

步驟4
白膠乾透之後,用小畫筆輕輕刷去多餘的亮粉。接著重複步驟一至步驟三,在暗線其他區塊上畫出更多禪繞圖樣,直到填滿整面帆布,然後等白膠乾透。

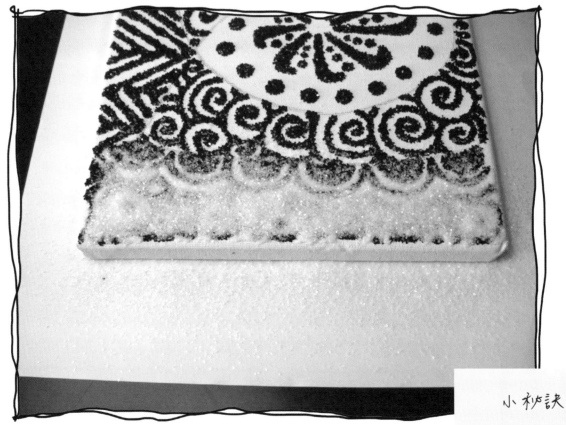

步驟5
在圖樣之間的空白處輕輕擠一些白膠,趁白膠還沒乾的時候,灑上第二種顏色的亮粉。務必確定亮粉完全覆蓋在白膠上。重複步驟三與步驟四,直到所有空白處都灑上亮粉,然後靜待白膠乾透。

小秘訣

如果你用的帆布面積
很大,建議分成小區
塊進行步驟五。

136

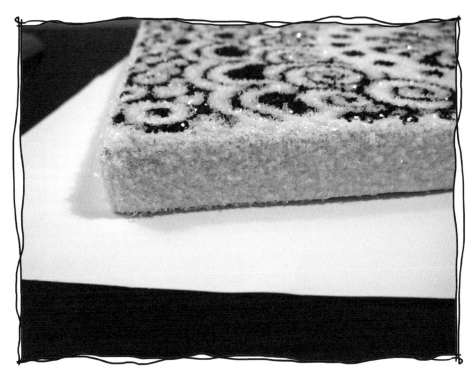

步驟6

在帆布的側邊輕輕刷上一層白膠，在白膠還沒乾時，灑上第二種顏色的亮粉。靜置幾分鐘，再把多餘的亮粉抖落。重複相同的動作，將帆布的四個邊都灑上亮粉。記得要讓白膠完全乾透。

小秘訣

畫的時候，可以準備濕紙巾，以便隨時清理掉落的亮粉。

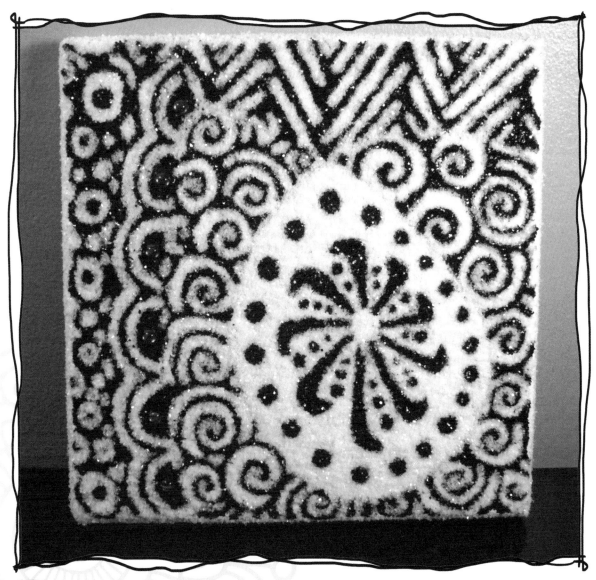

步驟7

如果想加添一點華麗感，可以在某些地方黏上貼鑽。等到作品完全乾透之後，再噴灑上透明的壓克力固定劑，做為保護。請在第138頁和第139頁畫出你的亮粉禪繞畫草圖。

在這一頁
練習

在這一頁
練習

特別單元 10

禪繞相框

禪繞圖樣很適合用來裝飾各種物品,例如鞋子或是相框。這個單元做法很簡單,所以你可以多做幾次。在本頁示範的這個相框上,我打算畫「嫩葉」、「烈酒」和「牛毛草」等官方禪繞圖樣。

用具與材料:

· 未上色的木頭相框
· 一種或各種顏色的壓克力漆
· 素描鉛筆
· 細字油漆筆
· 中筆頭的油漆筆
· 小畫筆
· 壓克力固定劑(透明光澤)

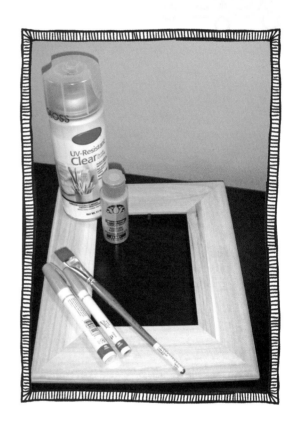

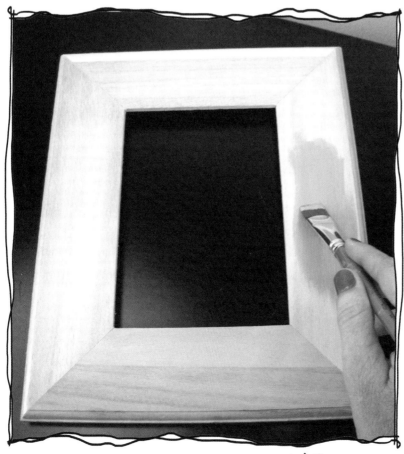

步驟1
先把相框漆上你喜歡的顏色,等完全乾透後,再上一層,然後等它全乾。

140

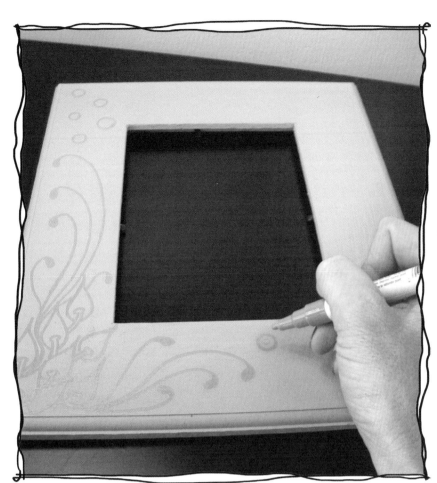

步驟2
用細字油漆筆，從相框角落開始畫你喜歡的圖樣。面積較大的部位，就改用中筆頭的油漆筆。

小秘訣

若要讓油漆筆畫起來很順暢，可以不時地在廢紙上壓一壓筆頭。切記不可直接在作品上壓筆頭，以免意外留下一攤難看的油漆漬。

步驟3
繼續在相框上畫，直到滿意為止。別忘了在相框側邊加上強化圖樣和（或）邊界，讓你的框架更出色。接著，讓相框完全風乾，然後在通風處噴上一層壓克力固定劑。如果你希望相框看起來閃亮動人，可以選擇有光澤的固定劑。

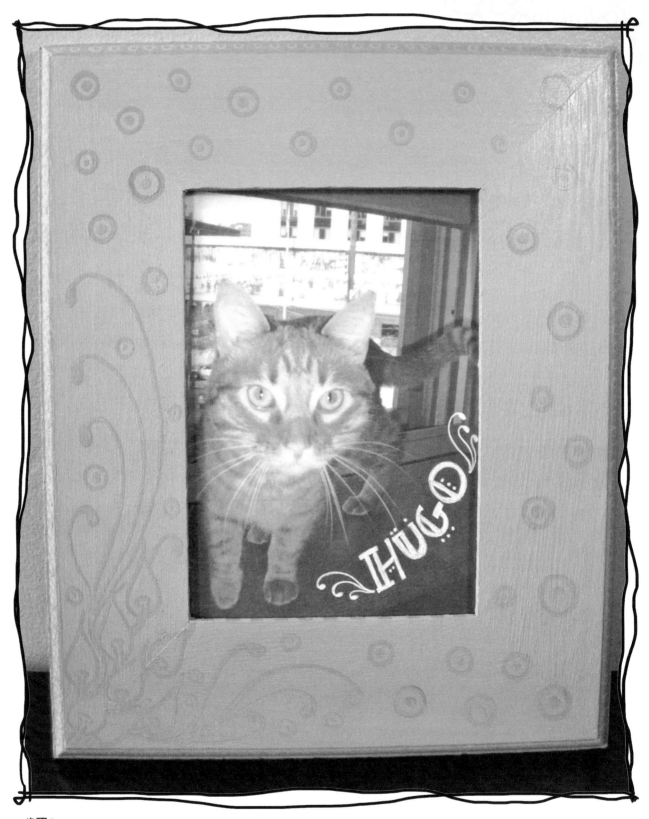

步驟4
把你喜歡的照片放進相框中。現在，你就有一件美麗的禪繞應用創作可以拿出來展示囉！

請在下面的空白處畫出你想放在「禪繞相框」上的圖樣。

關於本書藝術家

禪繞認證教師瑪格麗特 • 布瑞納（Margaret Bremner）是一位藝術熱愛者，1977年自加拿大薩克其萬大學取得藝術學士學位，曾在加拿大和美國舉辦過作品展。她擅長以各種媒材進行手作創作，風格優雅獨特，又具奇幻氛圍。她經常在作品中置入小珠子、角釘和金屬配件等物品，而且創作曼陀羅已有二十年。此外，許多企業與個人委託過瑪格麗特創作藝術作品，她的作品亦曾刊登在各大雜誌。瑪格麗特授課對象包括孩童與成人，內容則有素描、油畫、字體藝術與禪繞畫。瑪格麗特先後居住過魁北克、渥太華和中國。關於瑪格麗特其他訊息，請參考：www.enthusiasticartist,blogspot.com

諾瑪 • 布內爾（Norma J. Burnell）是一位成就非凡的藝術家，她一生與藝術的關係密不可分。她曾經接受過學院派的正統訓練，主修素描與油畫，並曾教授成人與孩童藝術創作和珠寶製作。她創作的「幻繞」藝術家交換卡片，曾榮獲許多獎項，而她也於2011年10月取得禪繞認證教師資格，目前是美國羅德島某家廣告公司的網路服務部經理。她自認為是個電腦怪咖，但也喜歡騎自行車、游泳與園藝。她與丈夫及兩隻貓住在一個靠近海的社區。你可以上www.fairy-tangles.com進一步認識諾瑪。

潘妮 • 芮爾（Penny Raile）是一位喜歡「動手做」的禪繞認證教師和藝術家，她以各種怪奇的作品著稱，從用紙版黏成的咕咕鐘，到利用舊貨店裡找來的材料做成的怪怪機器人都有。在潘妮位於美國洛杉磯市中心的公寓裡，地板的顏色是土耳其藍，牆壁則是手繪，屋內還有許多油畫、手縫布偶、軟陶黏土雕塑品和透視小屋模型。她的抽屜裡裝滿撿拾回來的物品，準備用在她新的藝術創作上。她的書櫃上則擺滿藝術書及滿是塗鴉與拼貼的日誌。潘妮喜歡各種顏色，以及逗人開心的東西。她把獨特的創意帶入她致力追求的事物中，包括她長年以來為非營利機構發展及募款所做的努力。潘妮的創作讓許多鮮少接觸藝術的孩童眉開眼笑。若想進一步了解潘妮 • 芮爾，請參考www.tangletangletangle.com和www.raile.typepad.com網站。

萊拉 • 威廉斯（Lara Williams）是混合媒材藝術家和手作家，2009年取得禪繞認證教師資格後，便開始針對一般大眾與心理疾病者教授禪繞藝術。萊拉的創作含括多種媒材及手作品，包括珠寶製作、印章雕刻、素描及油畫。她喜歡寫部落格和創作新的禪繞圖樣，目前與未婚夫住在美國印第安那州。